Echeveria
purpusorum

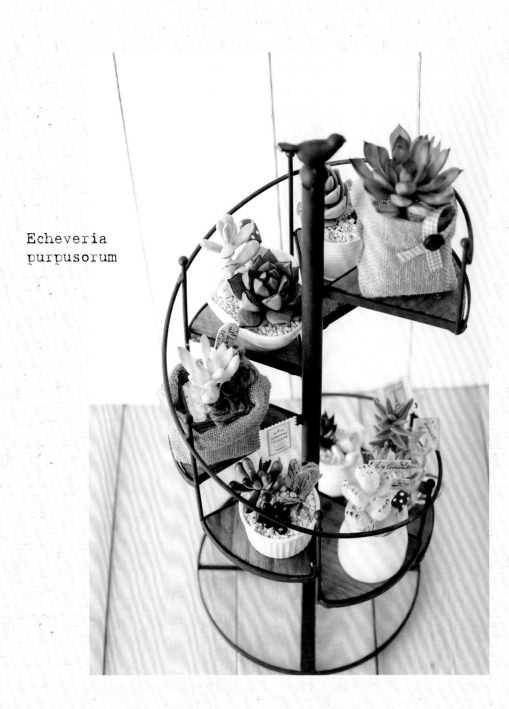

Orostachys boehmeri

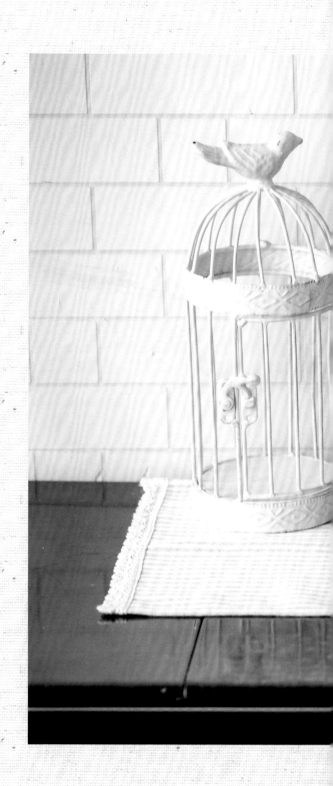

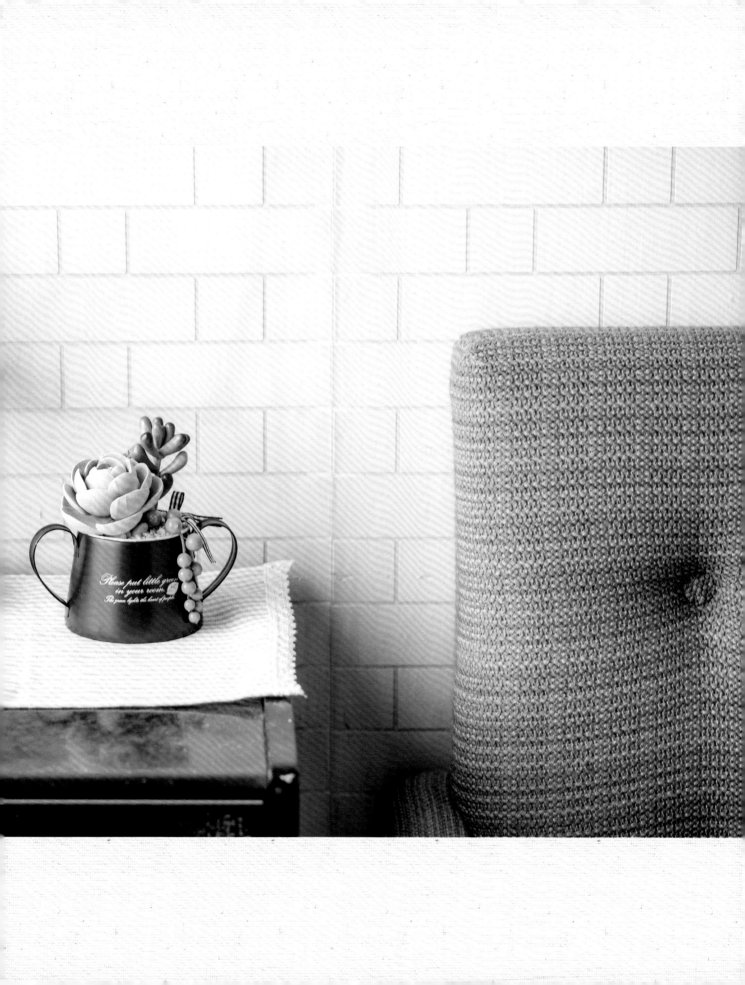

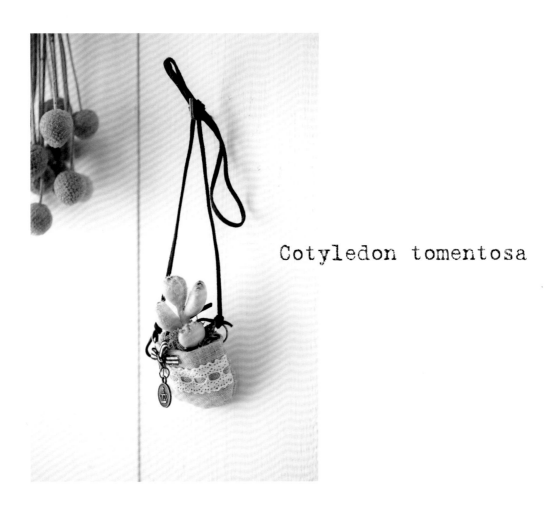

Cotyledon tomentosa

黏土作的喲！ 超可愛
多肉植物 小花園

懶人在家也能作の經典款多肉植物黏土 Best.25

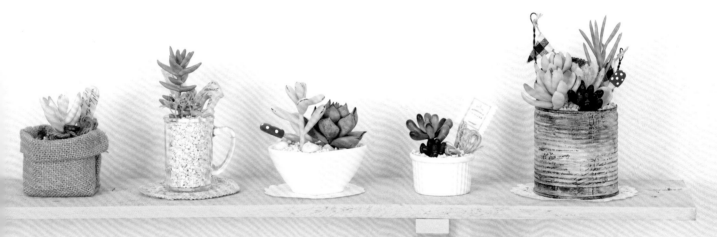

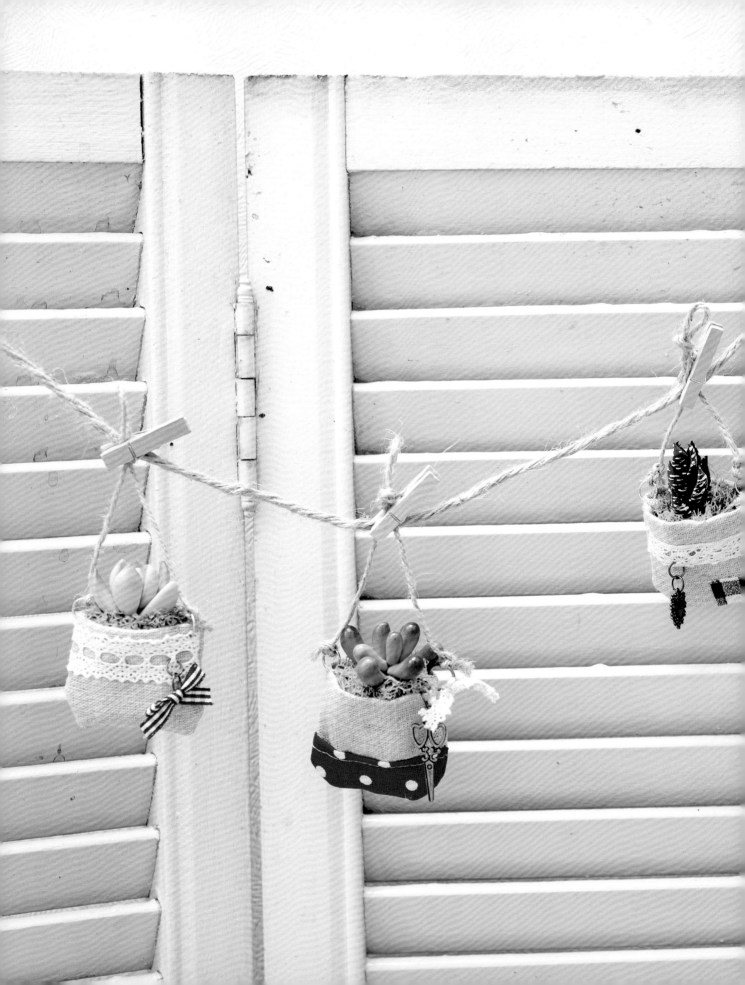

歡迎光臨Peng Peng Houseの幸福小花園

環顧四周令人愛不釋手的眾多肉肉小精靈們，
它們正手舞足蹈的跳著圓舞曲……
無論是卡哇伊的熊童子，
還是嬌小可愛的綠之鈴，
或是毛毛惹人疼愛的月兔耳，
置身在這一座幸福小花園，
不需要陽光，不需要水滴，
不需要大費周章地換盆、換土，
只需要你，
用雙手去思考，
憑著心去感受，
享受純粹幸福的滋味！

面對生活裡繁雜的加、減、乘、除，
享受著充滿療癒感的手作世界帶來的無限小確幸，
就能讓心無限寬廣地乘風旅行，
簡單的入門玩捏作肉肉，
建立屬於自己的祕密小花園吧！
帶著淺淺的微笑，走進芬多精的世界，
以雜貨、布藝、黏土串起來的魔法，
因這一份小小的幸福，
開啟屬於你我的記憶點！

我在這超可愛的多肉小花園裡，
演繹多款簡單又惹人喜愛的小肉肉植物的簡單作法，
讓初學者可以輕輕鬆鬆在家創作，
屬於自己的小肉肉精靈。
開心又滿足的手作設計，感謝有你的參與和支持，
在此更加感謝編輯部與攝影部的同仁們，
有你們的支持，
才能讓這一座幸福小花園
佇立於幸福的入口處，
永遠等待著你（妳）們的到來喲！

芃芃屋藝術坊

CONTENTS

序 ·············· P.2

Chapter.1
KOLI の 多肉小花園

Cotton Zakka 布雜貨

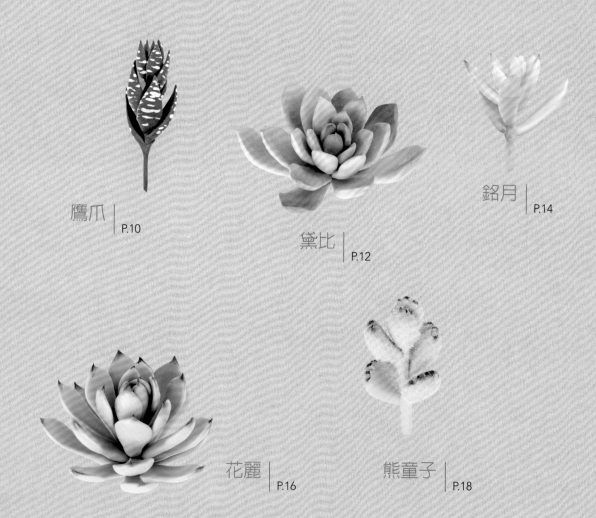

鷹爪 | P.10

黛比 | P.12

銘月 | P.14

花麗 | P.16

熊童子 | P.18

Iron Zakka 鐵製小物

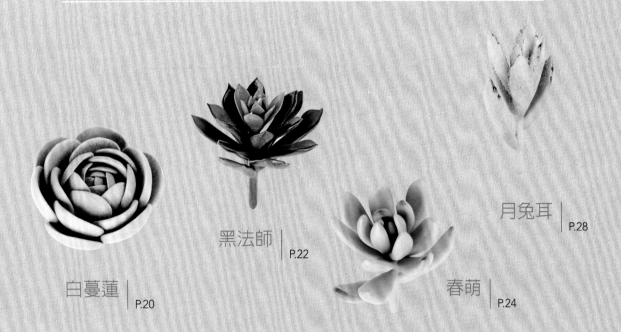

白蔓蓮 | P.20

黑法師 | P.22

月兔耳 | P.28

春萌 | P.24

Decoration Pots 盆器運用

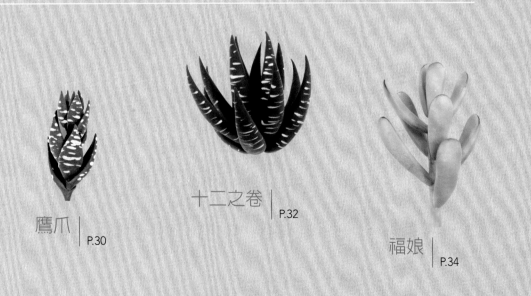

鷹爪 | P.30

十二之卷 | P.32

福娘 | P.34

Decoration Pots 盆器運用

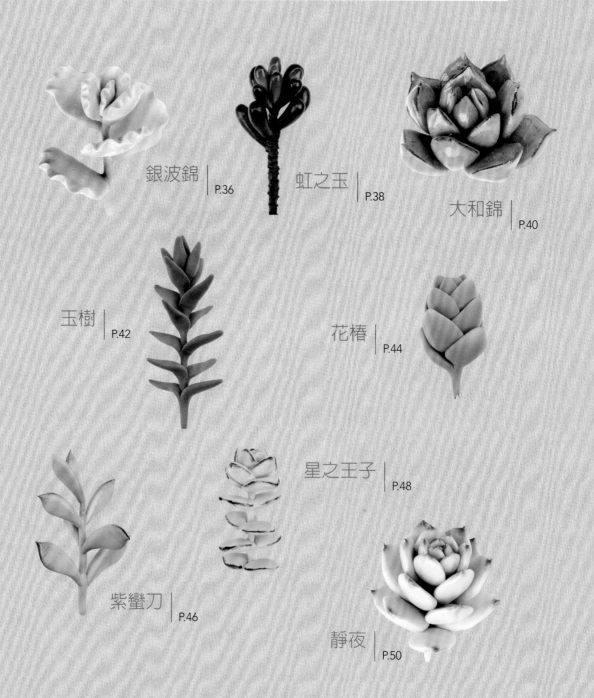

銀波錦 | P.36

虹之玉 | P.38

大和錦 | P.40

玉樹 | P.42

花椿 | P.44

星之王子 | P.48

紫蠻刀 | P.46

靜夜 | P.50

Wooden Articles 木器裝飾

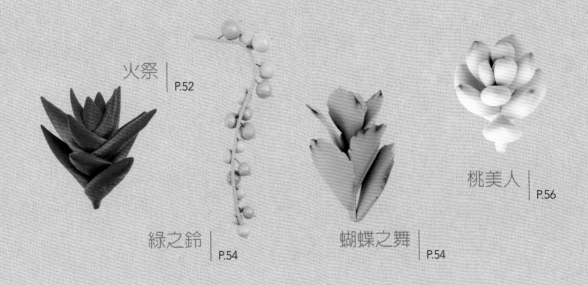

火祭 | P.52

綠之鈴 | P.54

蝴蝶之舞 | P.54

桃美人 | P.56

Rattan Hoop 裝飾藤圈

黃麗 | P.58

Chapter.2
多肉植物の黏土小教室

基本工具⋯⋯⋯⋯⋯ P.62

基本調色⋯⋯⋯⋯⋯ P.64

布籃製作⋯⋯⋯⋯⋯ P.66

仿舊鐵罐⋯⋯⋯⋯⋯ P.66

黏土藤圈⋯⋯⋯⋯⋯ P.67

HOW TO MAKE⋯ P.68至91

Clay Craft

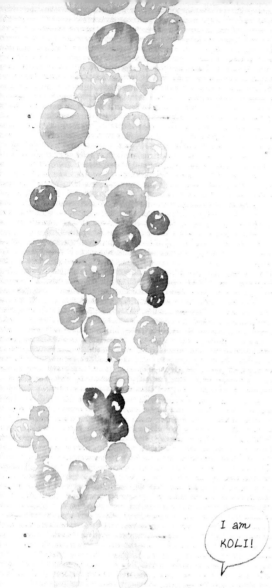

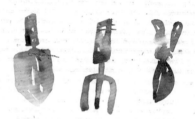

KOLI'S SUCCULENT GARDEN

I am KOLI!

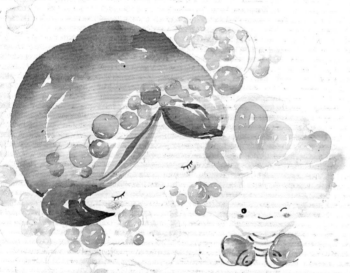

CHAPTER
1

KOLIの多肉小花園

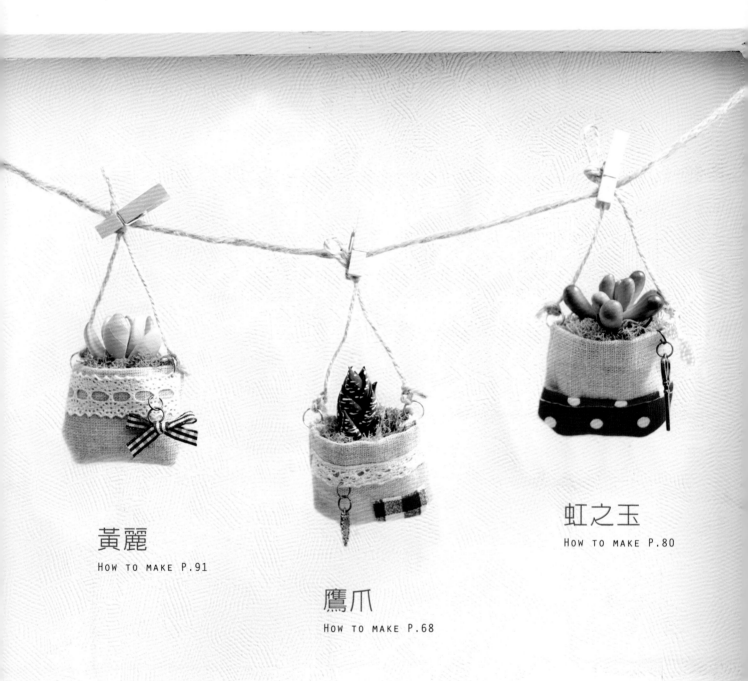

黃麗
How to make P.91

鷹爪
How to make P.68

虹之玉
How to make P.80

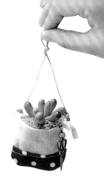

Haworthia reinwardtii

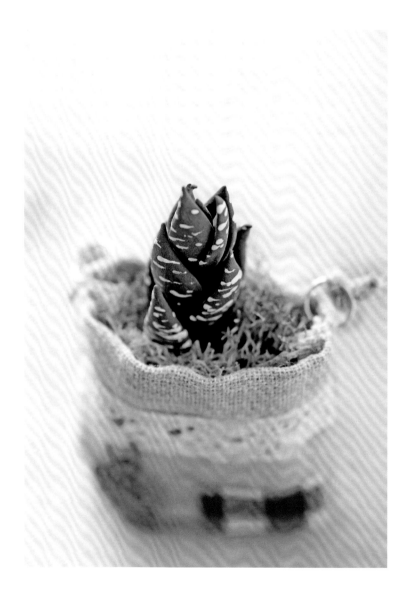

COTTON
ZAKKA
布雜貨

Graptoveria 'Debbie'

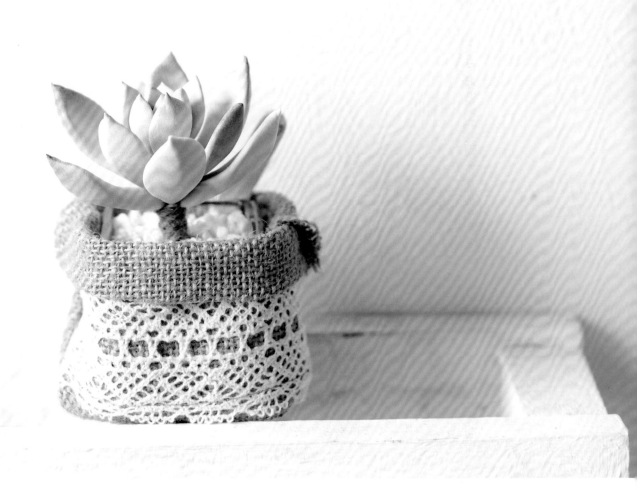

黛比
HOW TO MAKE P.69

Sedum
nussbaumerianum

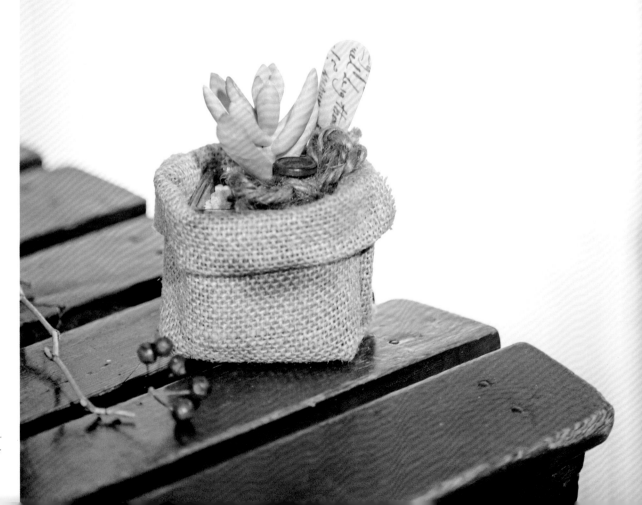

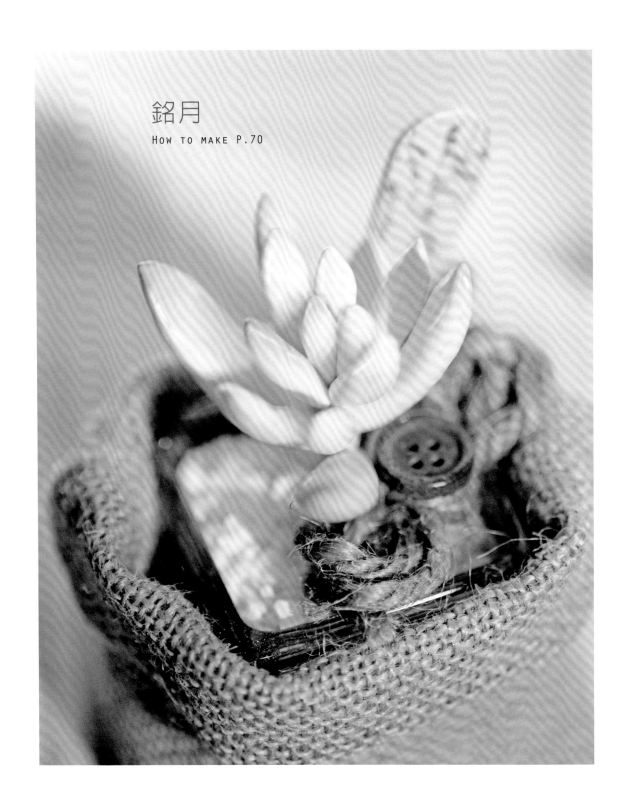

銘月
HOW TO MAKE P.70

Echeveria pulidonis

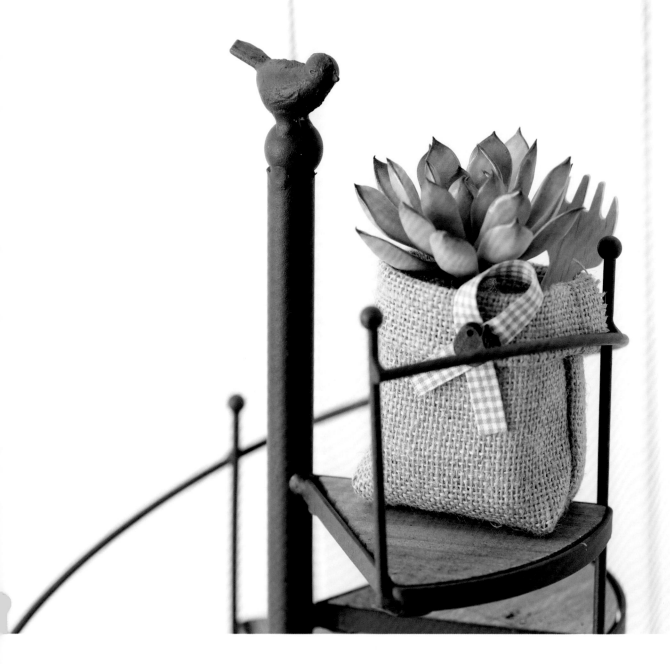

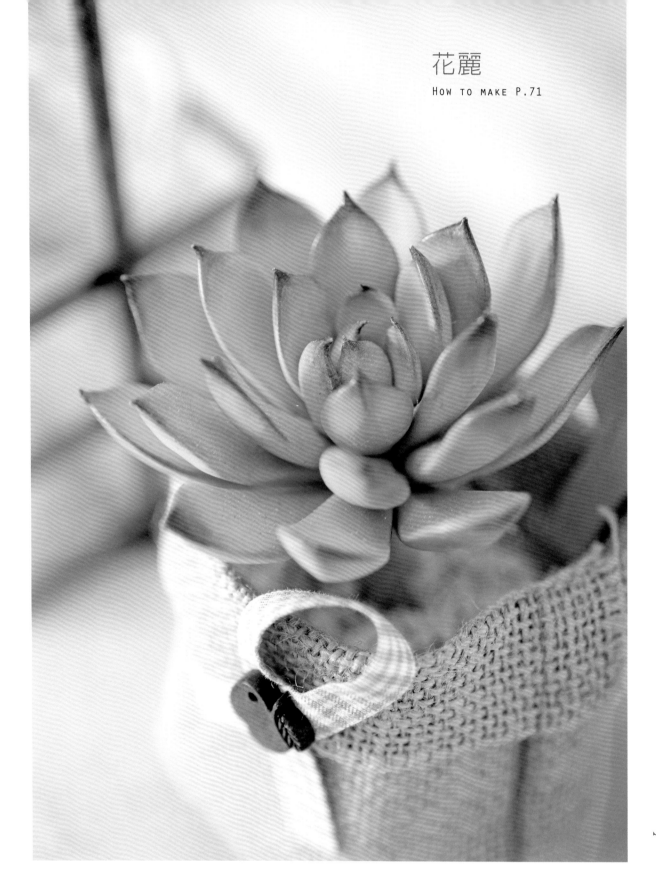

花麗
HOW TO MAKE P.71

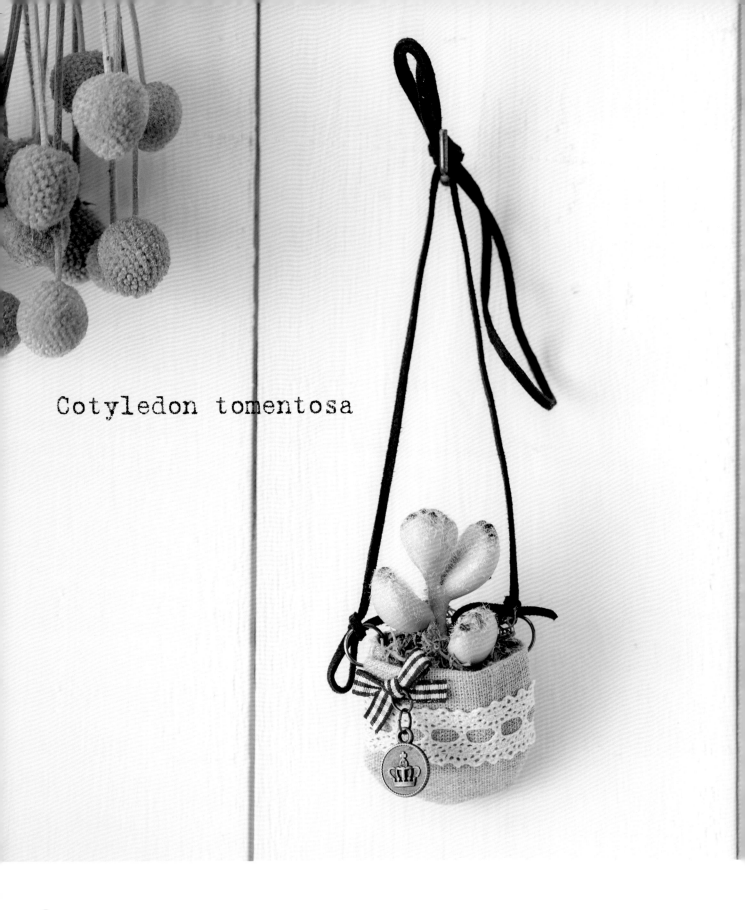

Cotyledon tomentosa

熊童子

HOW TO MAKE P.72

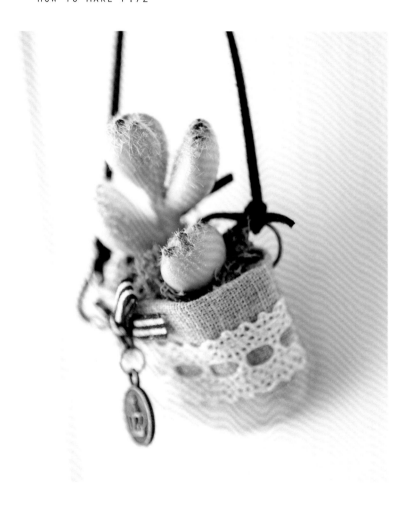

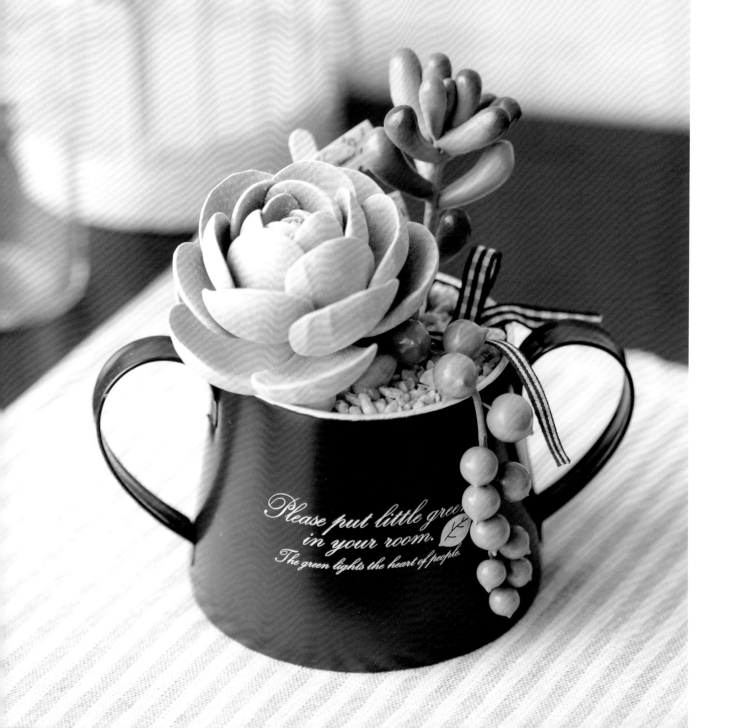

Iron
Zakka
鐵製小物

rostachys boehmeri

Please put little green
in your room.
The green lights the heart of people.

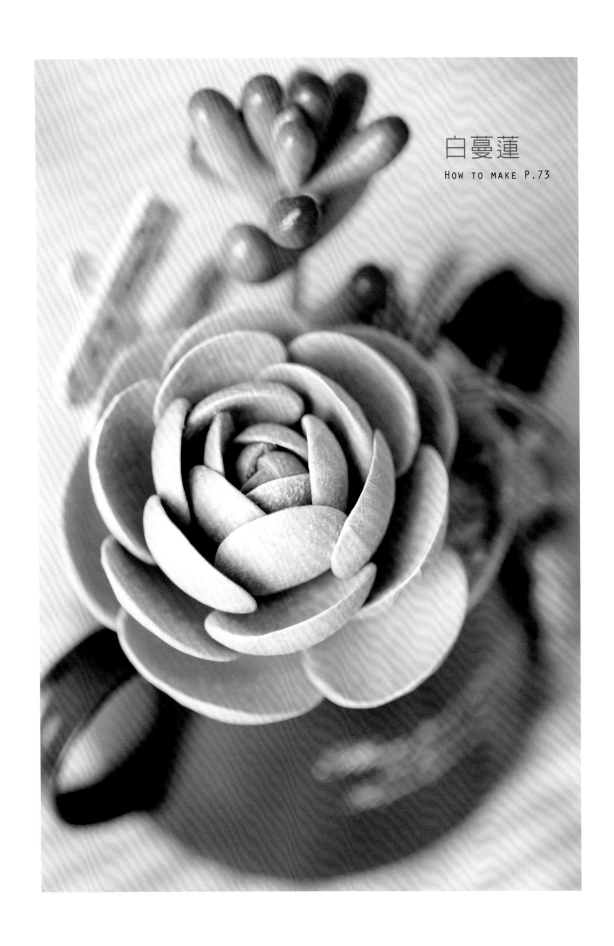

白蔓蓮
How to make P.73

Aeonium arboreum var.
atropurpureum

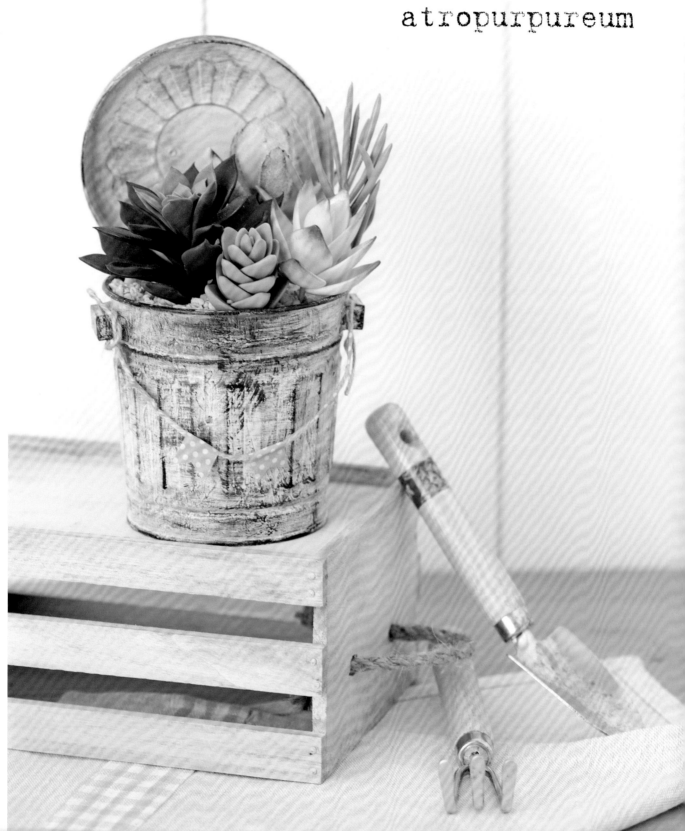

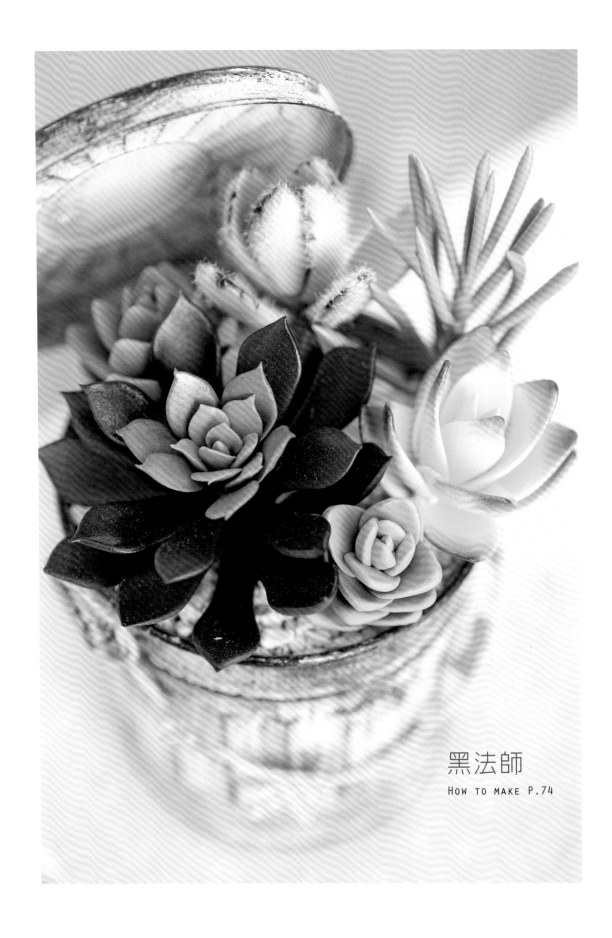

黑法師

HOW TO MAKE P.74

Sedum 'Alice Evans'

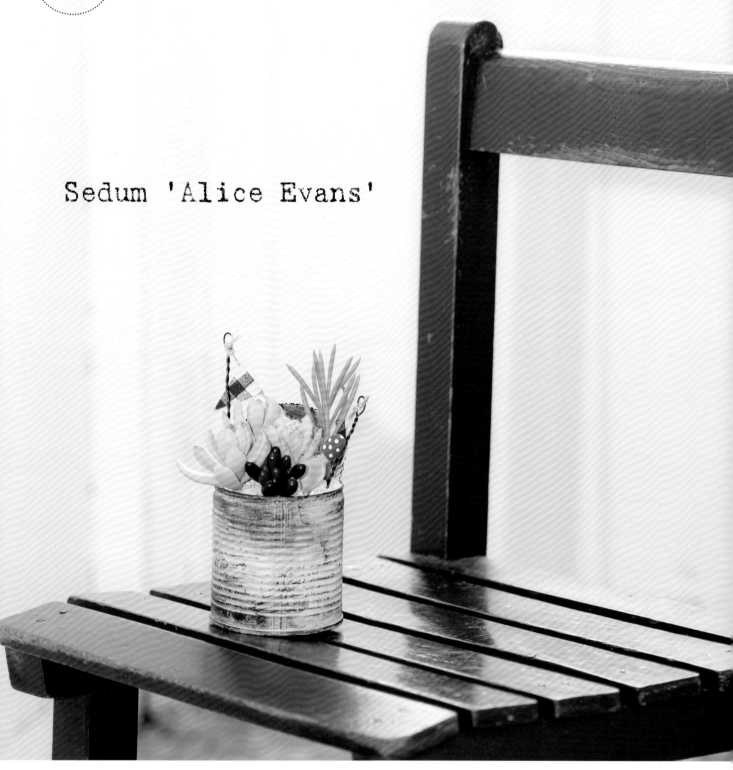

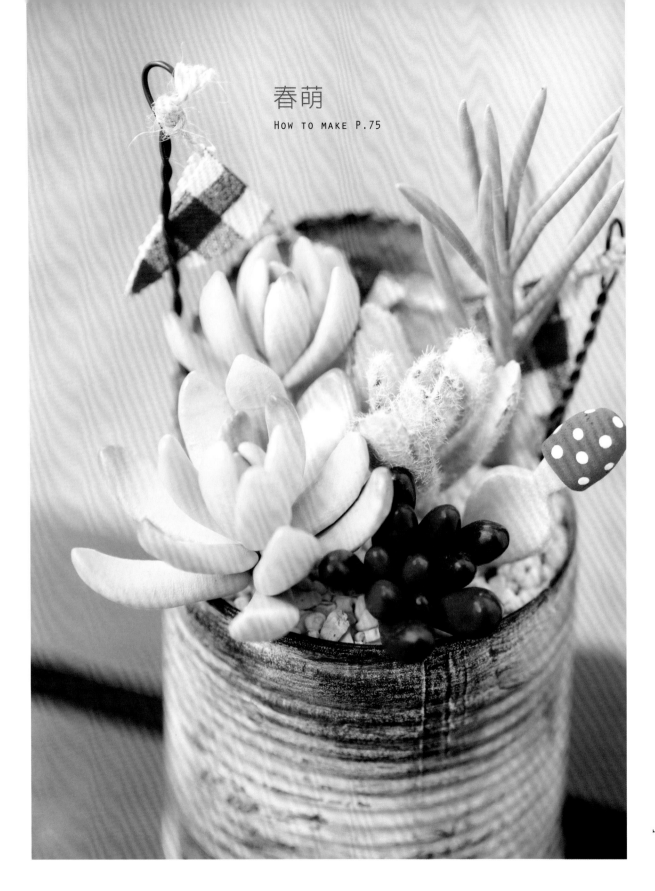

春萌
HOW TO MAKE P.75

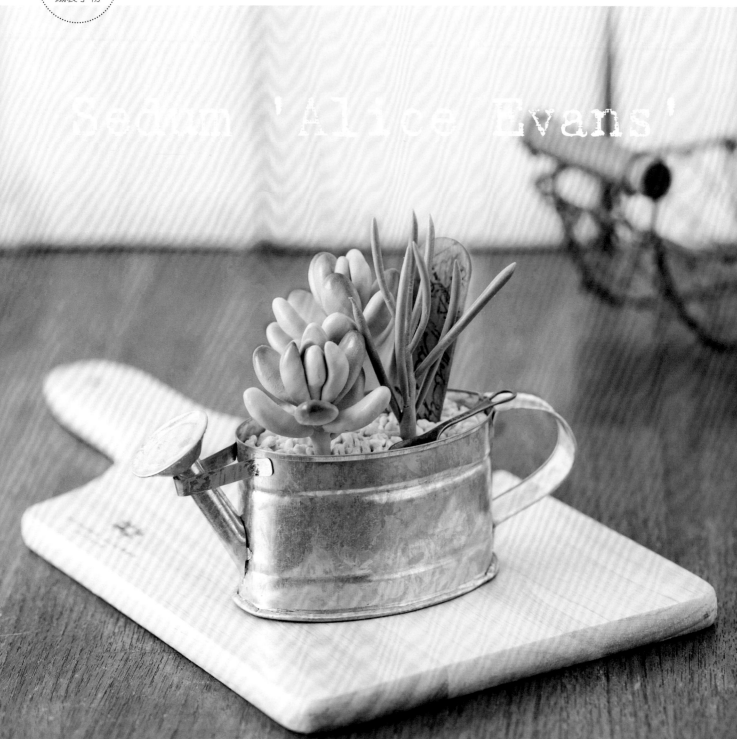

Sedum 'Alice Evans'

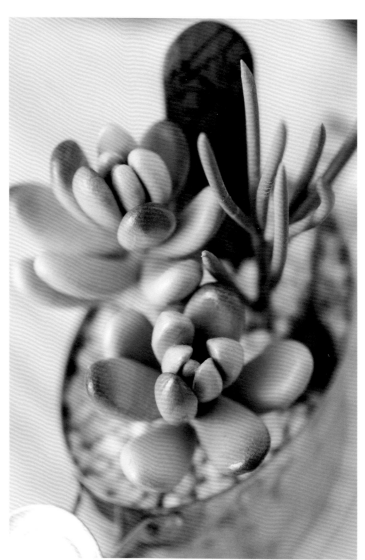

春萌 【参考作品】

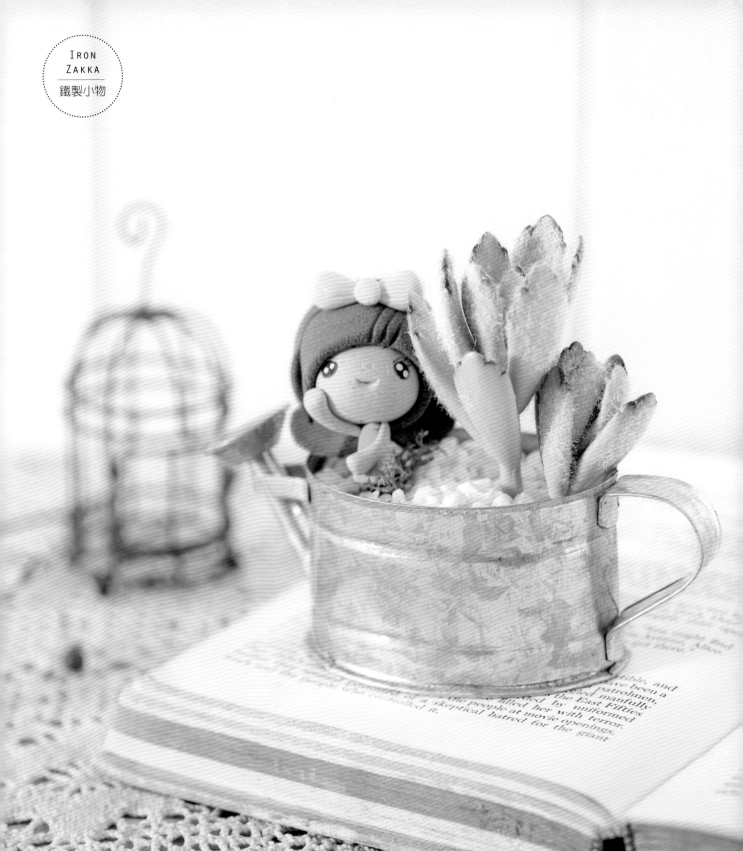

Kalanchoe tomentosa

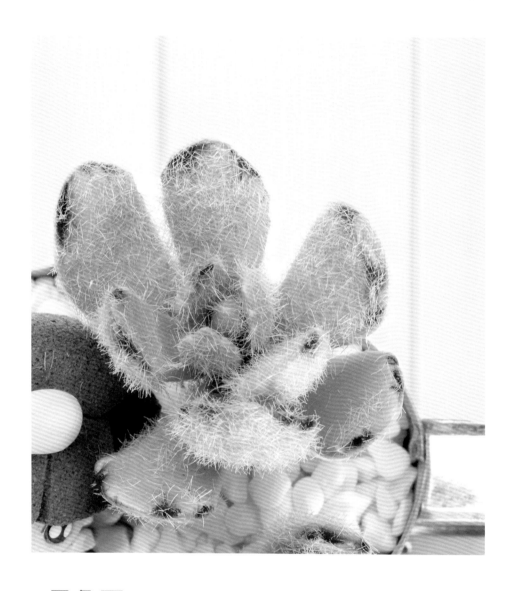

月兔耳

HOW TO MAKE P.76

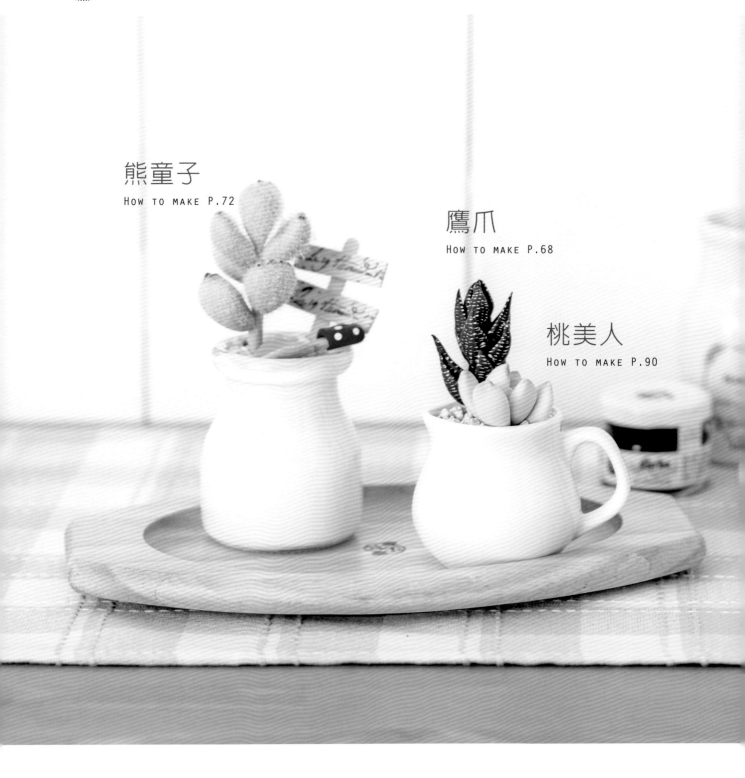

熊童子
HOW TO MAKE P.72

鷹爪
HOW TO MAKE P.68

桃美人
HOW TO MAKE P.90

Haworthia reinwardtii

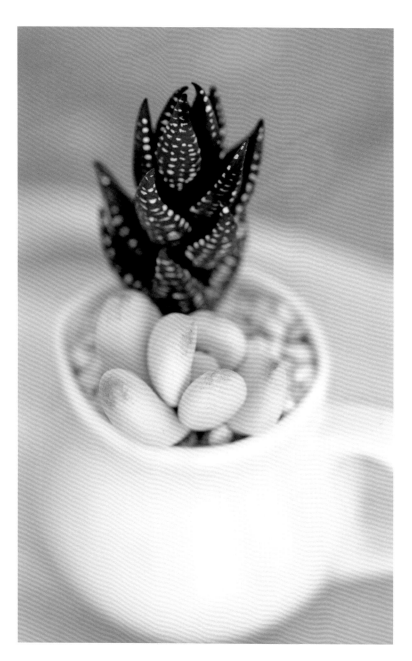

Haworthia fasciata

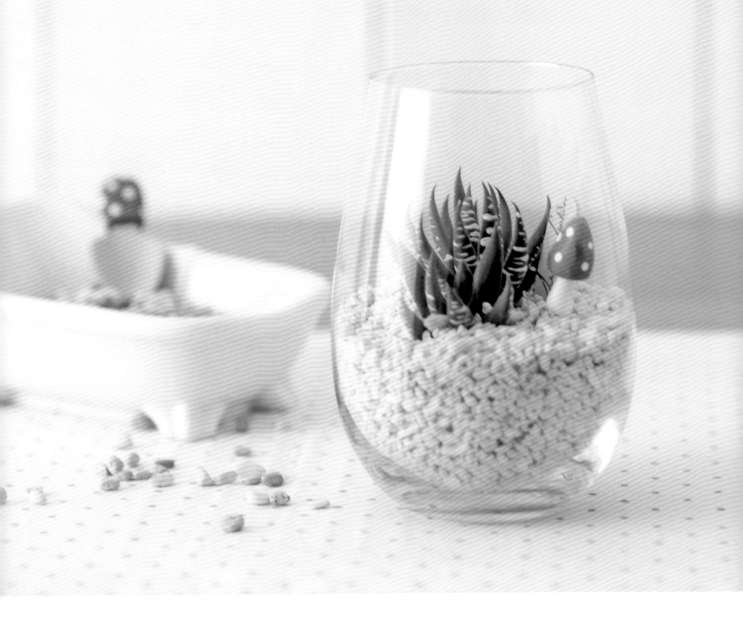

十二之卷
HOW TO MAKE P.77

Cotyledon orbiculata
var. cophylla

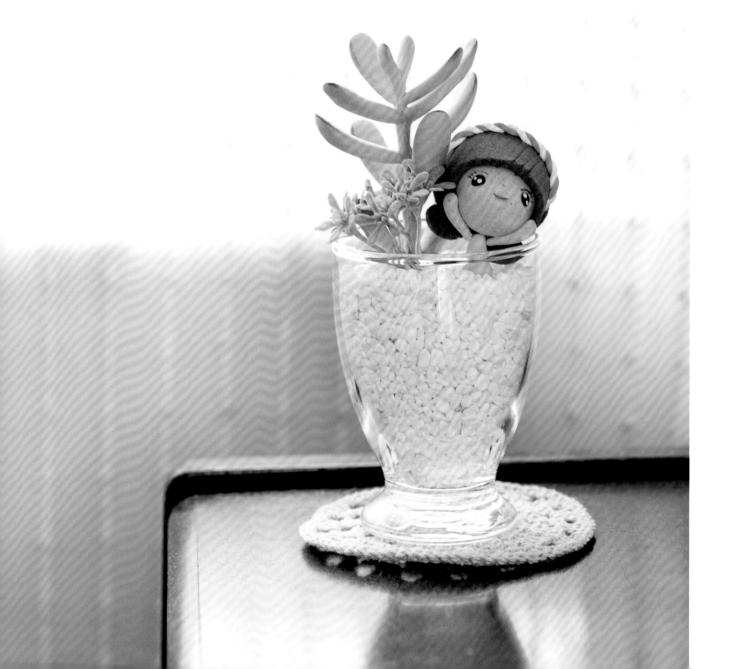

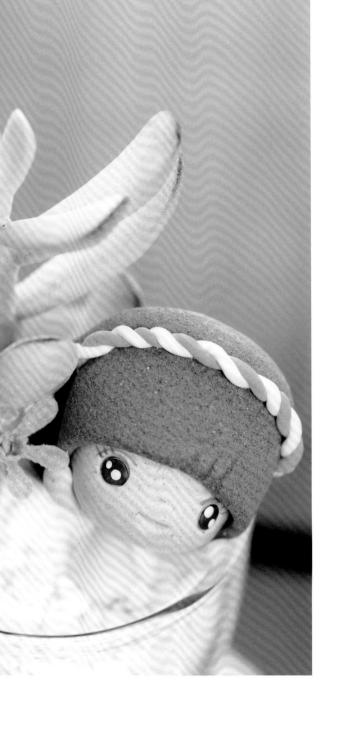

福娘

HOW TO MAKE P.78

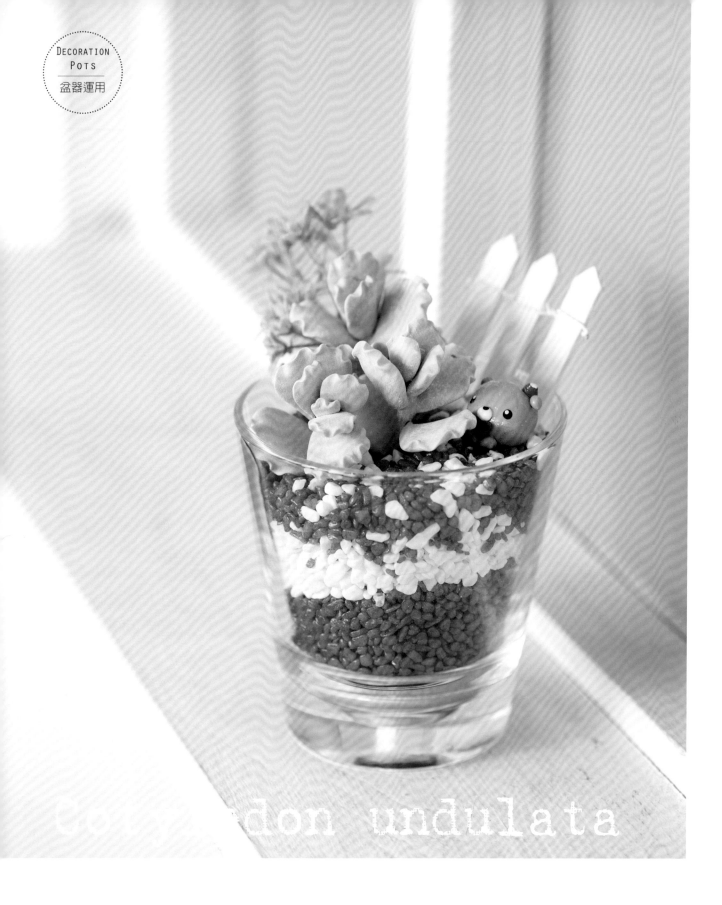

Cotyledon undulata

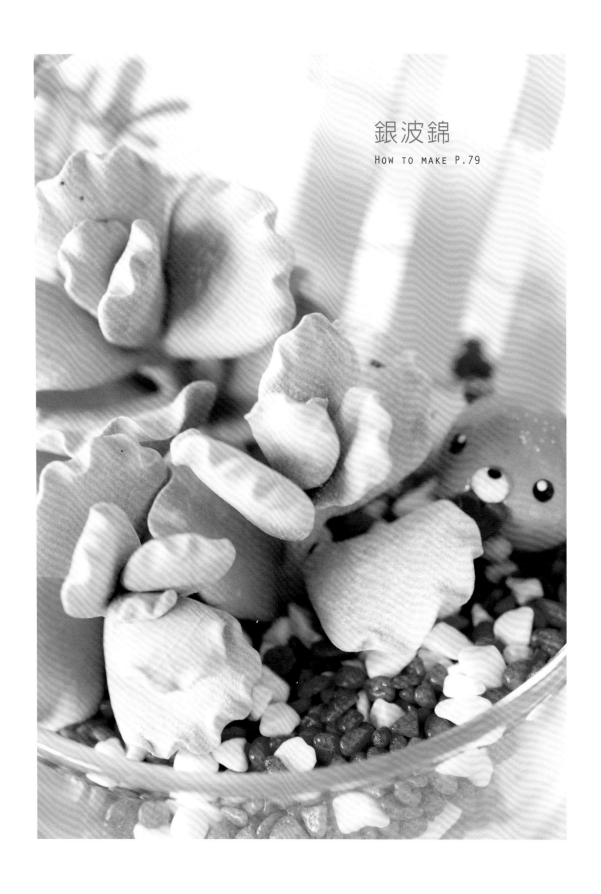

銀波錦
HOW TO MAKE P.79

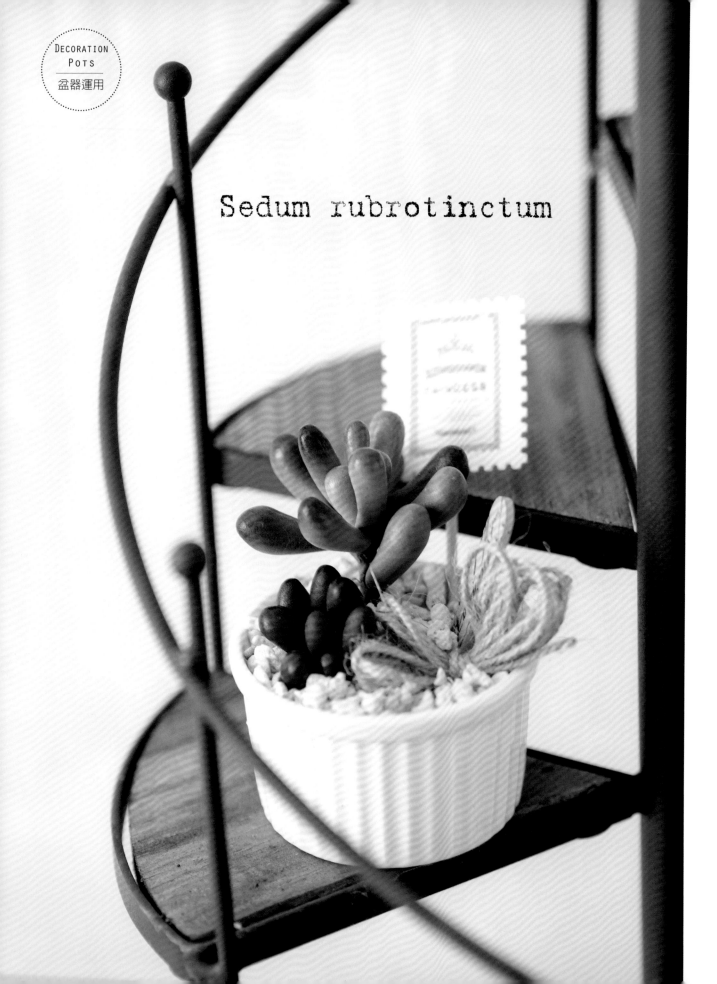

Sedum rubrotinctum

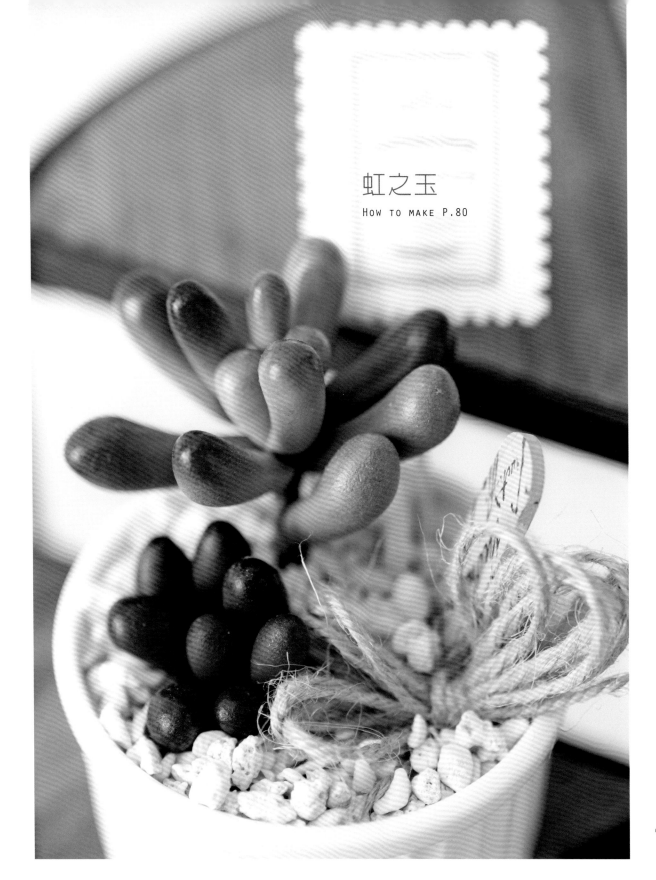

虹之玉
How to make P.80

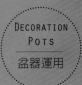

DECORATION
POTS
盆器運用

Echeveria
purpusorum

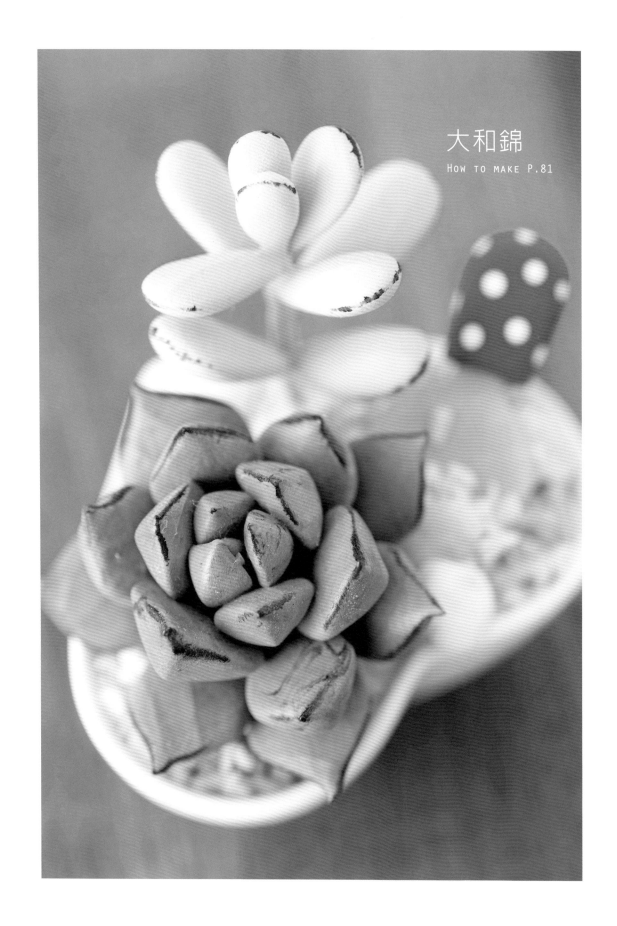

大和錦
HOW TO MAKE P.81

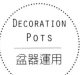

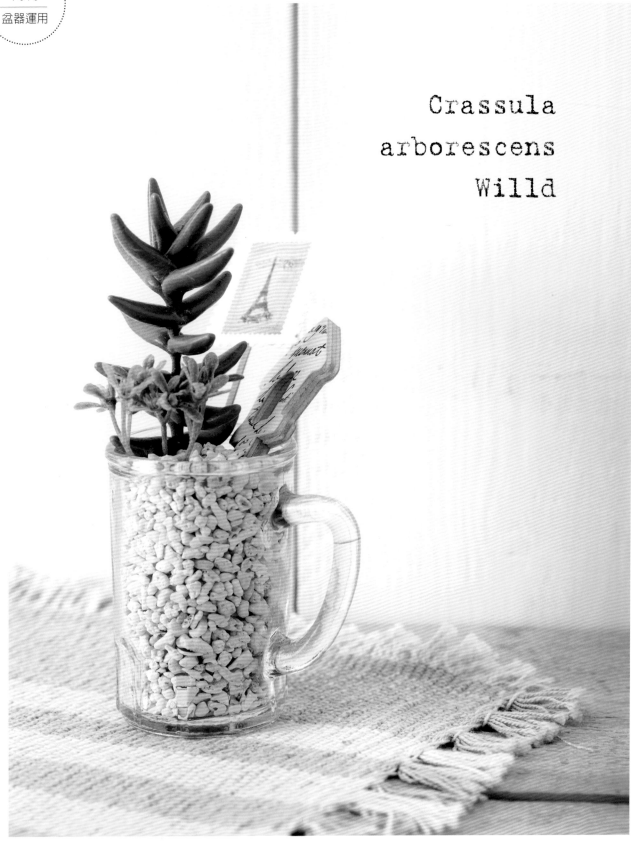

Crassula
arborescens
Willd

玉樹

HOW TO MAKE P.82

Crassula 'David'

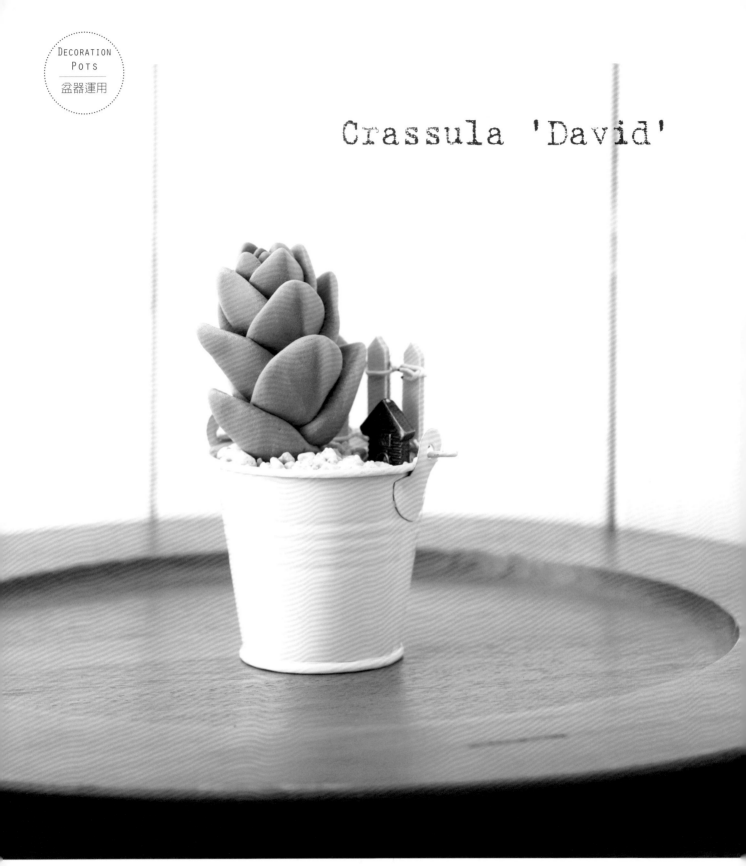

花椿
HOW TO MAKE P.83

Senecio crassissimus

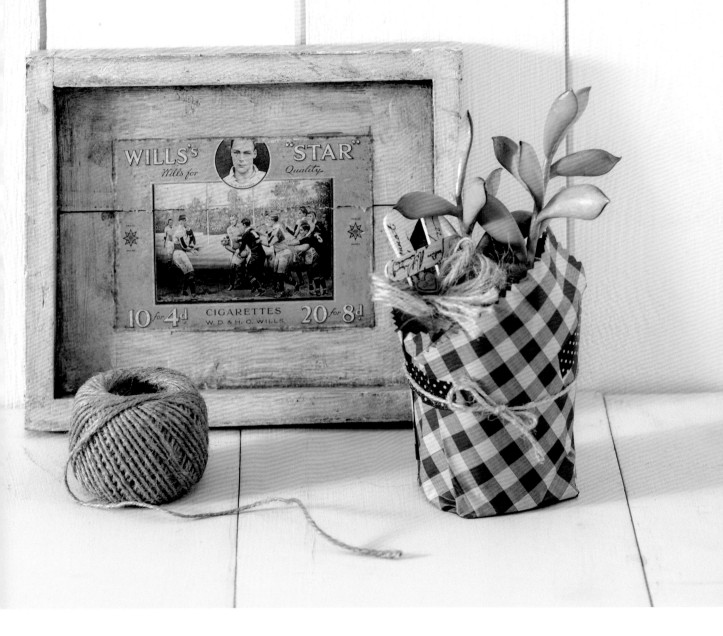

紫蠻刀
HOW TO MAKE P.84

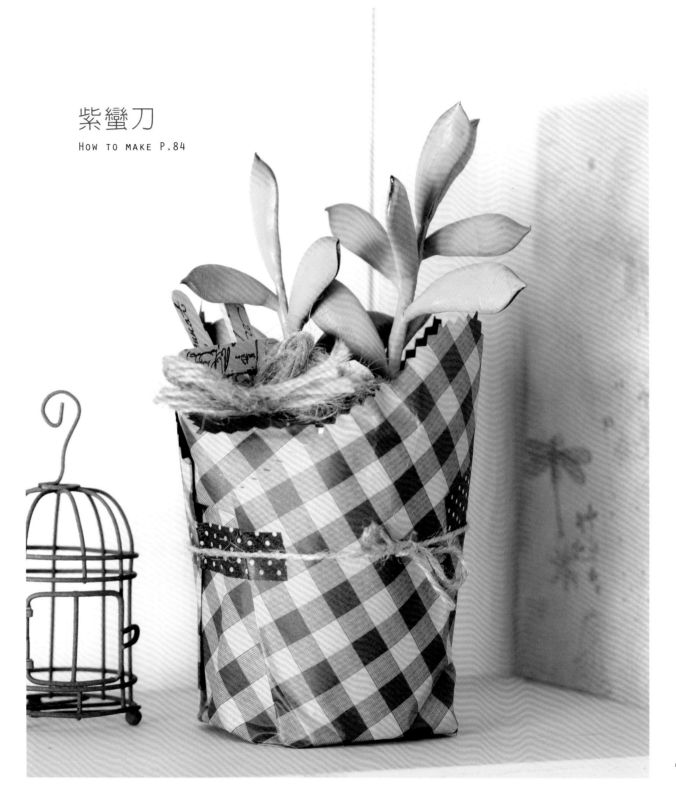

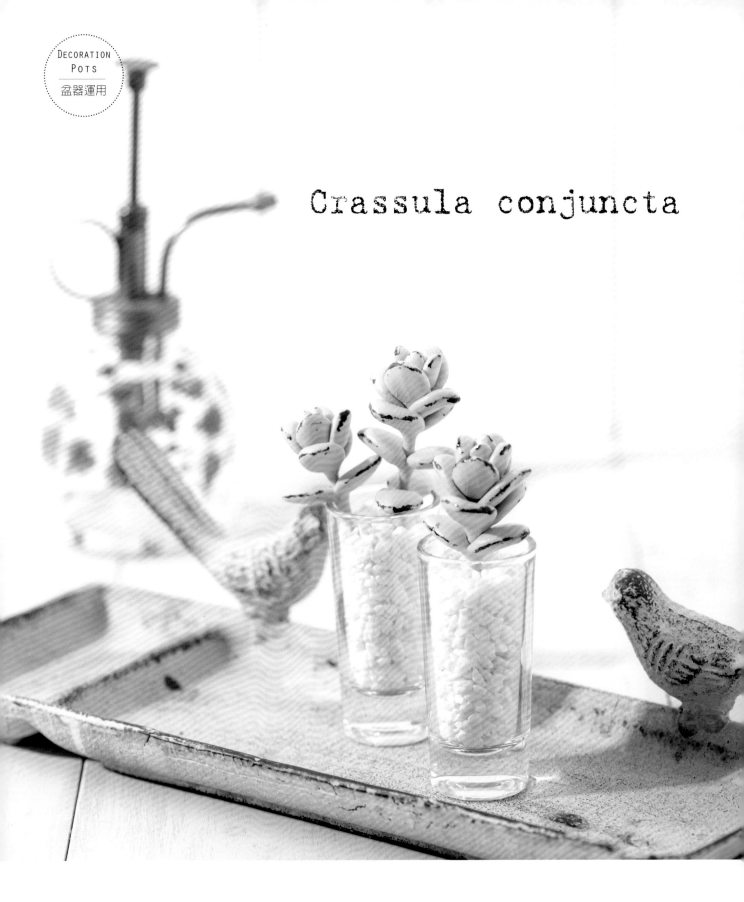

Crassula conjuncta

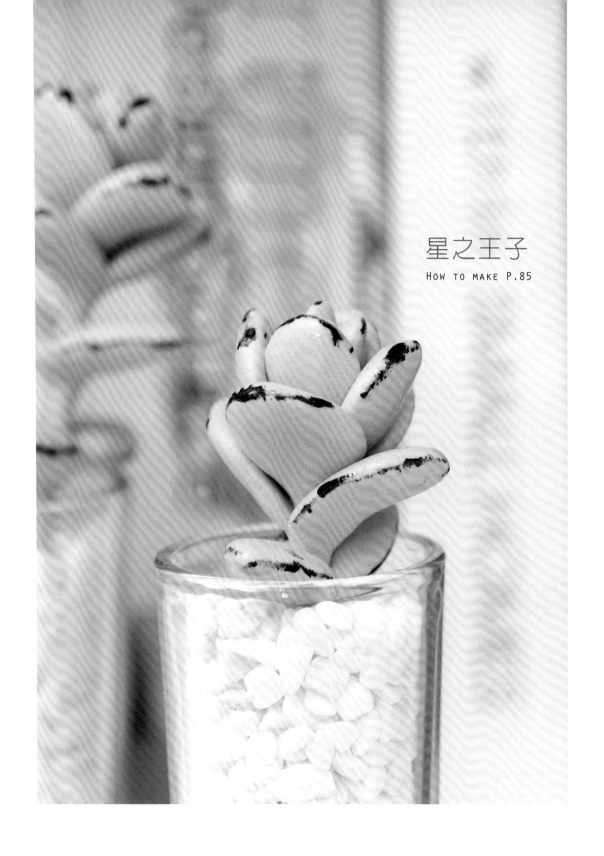

星之王子
How to make P.85

Echeveria derenbergii

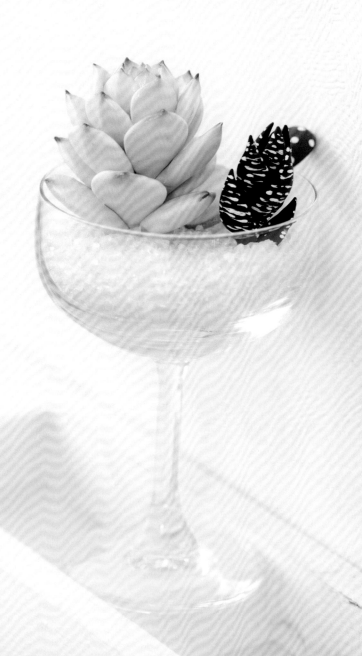

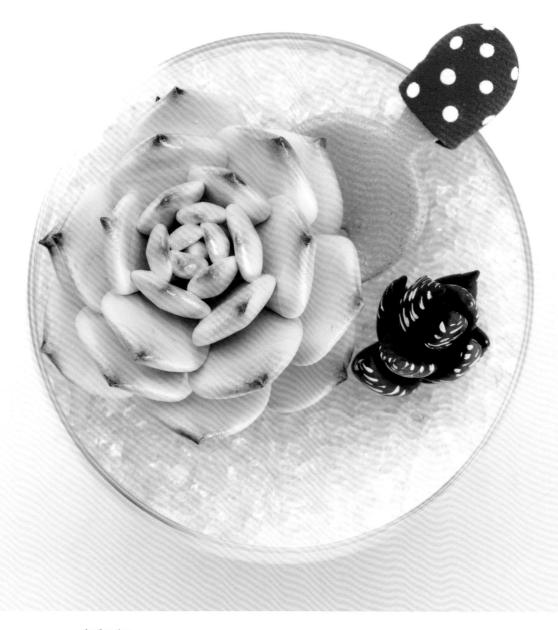

靜夜

HOW TO MAKE P.86

Crassula capitella 'Campfire'

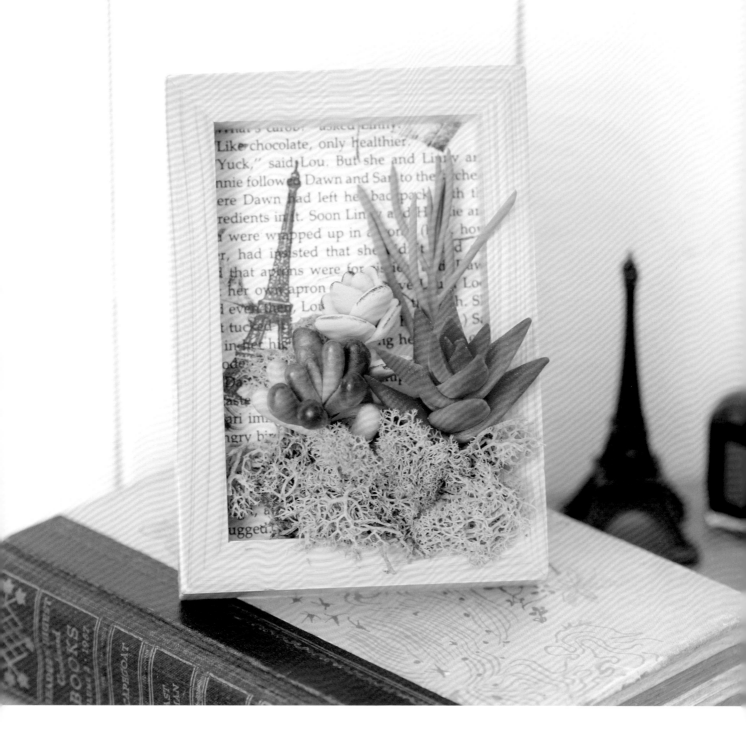

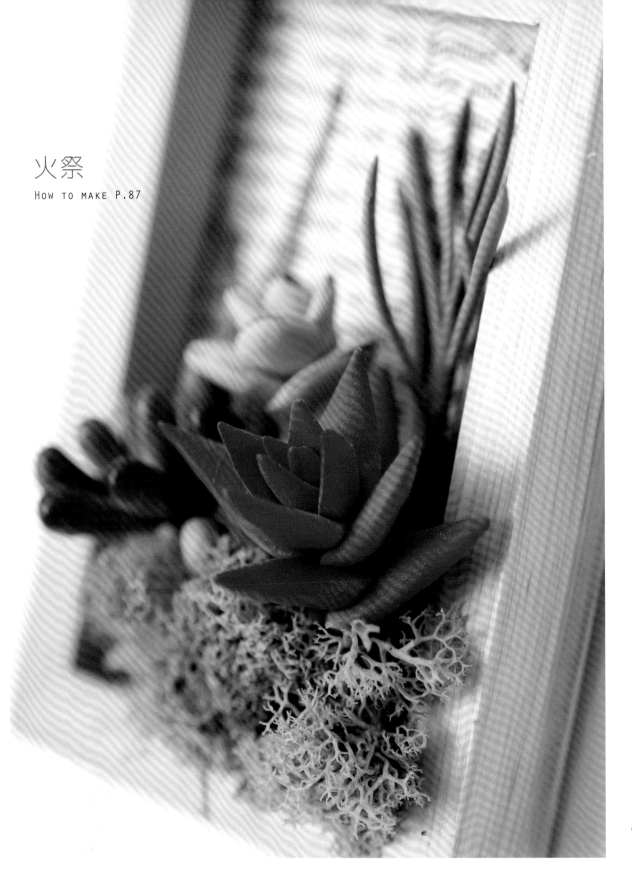

火祭
How to make P.87

Kalanchoe fedtschenkoi
variegata

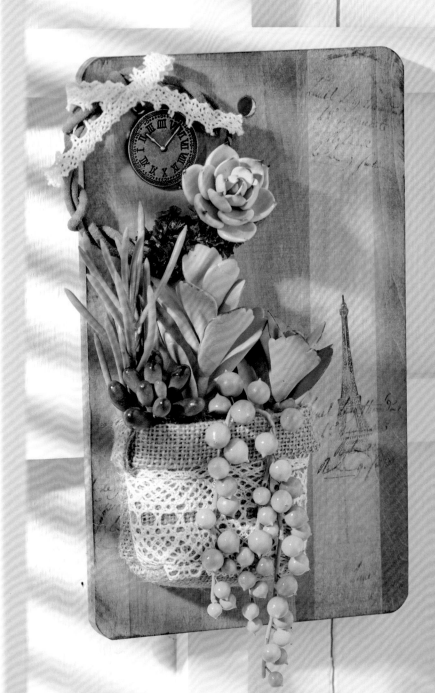

Senecio rowleyanu

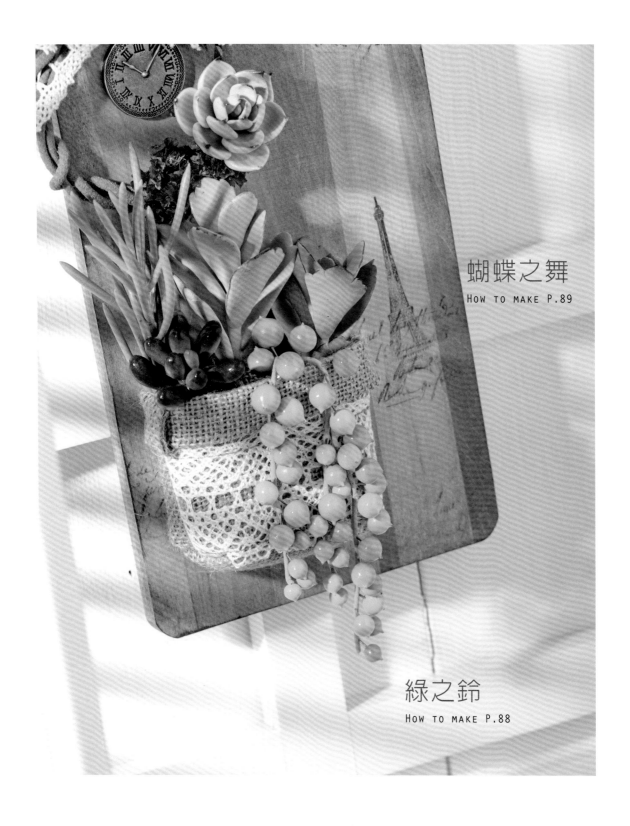

蝴蝶之舞
HOW TO MAKE P.89

綠之鈴
HOW TO MAKE P.88

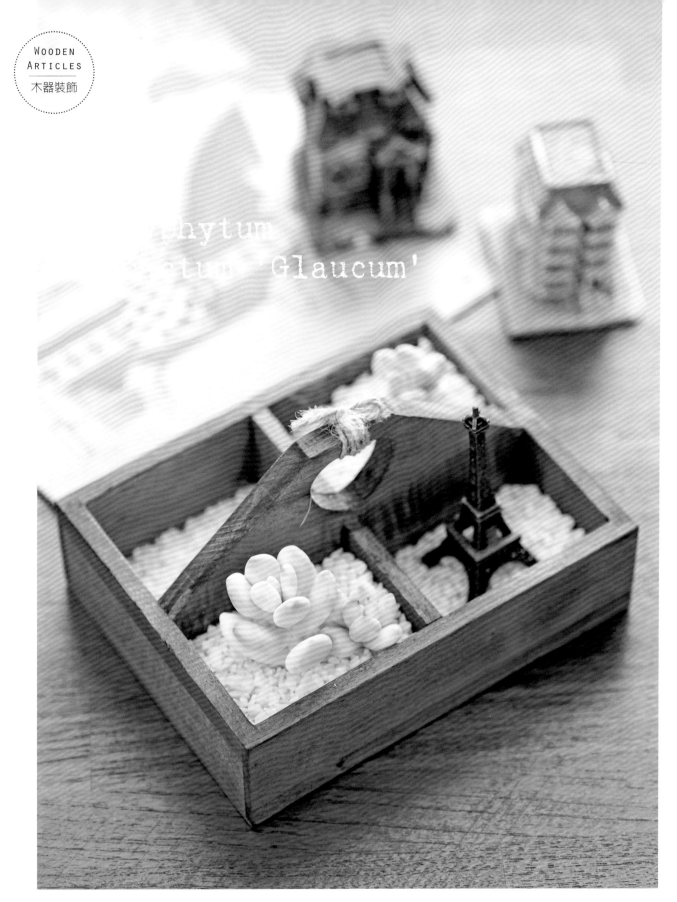

Phytum
tum 'Glaucum'

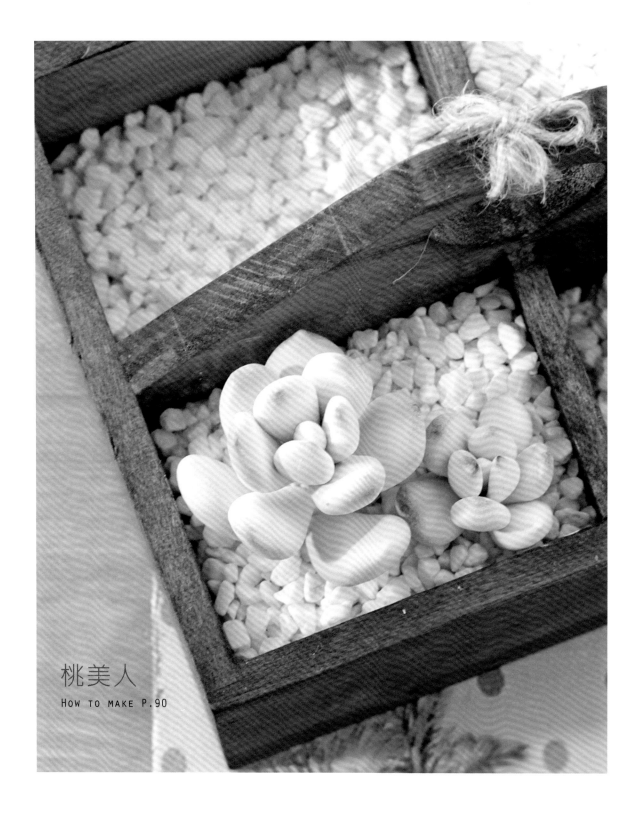

桃美人
How to make P.90

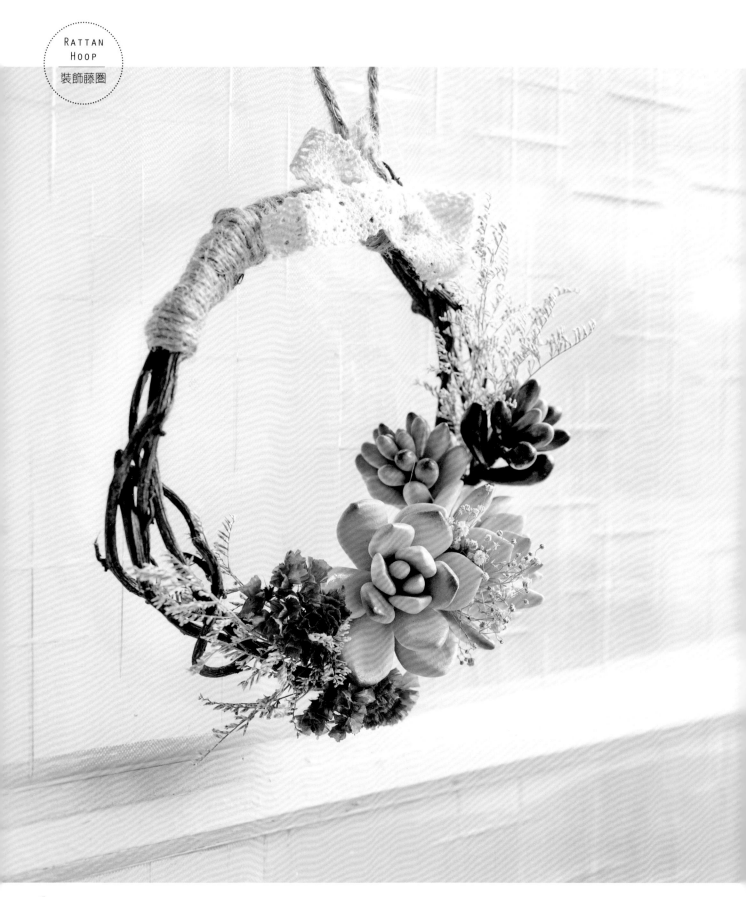

黃麗
How to make P.91

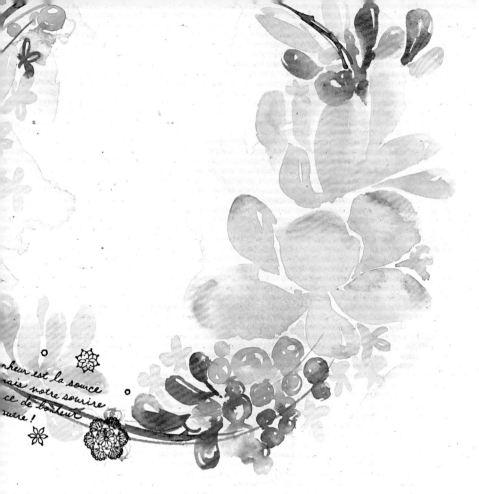

MAKE SUCCULENT PLANTS
WITH AIR DRY CLAY

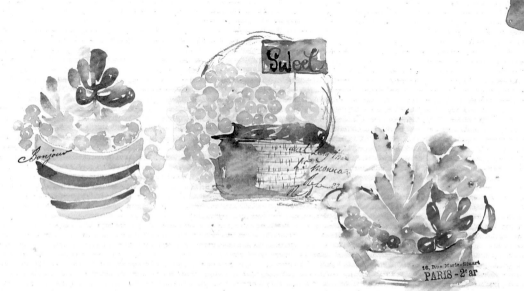

CHAPTER
2

多肉植物の黏土小教室

基本工具
BASIC TOOLS

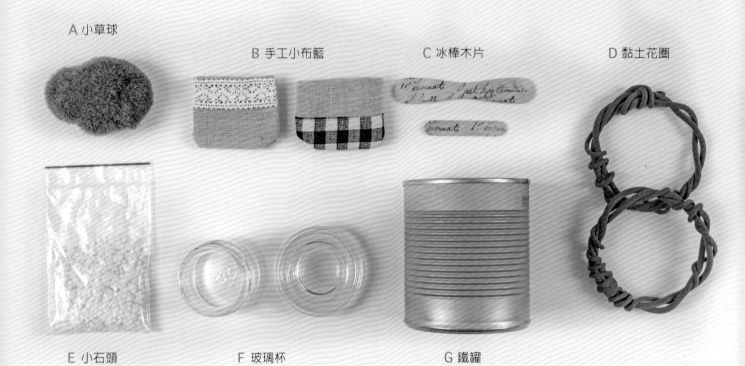

A 小草球

B 手工小布籃

C 冰棒木片

D 黏土花圈

E 小石頭

F 玻璃杯

G 鐵罐

K 油彩　　L #18/#26鐵絲

I 花藝膠帶

J 白膠

H 保護噴漆

N 麵粉篩

M 壓髮器　　　　O 痱子粉 / 模型草　　P 彎刀　　Q 不沾土工具

R 鉗子

基本調色
COLOR MIX

本書皆使用超輕黏土製作，

主色：白色、膚色

輔助色：紅色、黃色、草綠、深綠、藍色、黑色

《本書內容相關調色部分大都採取對比色調調色》

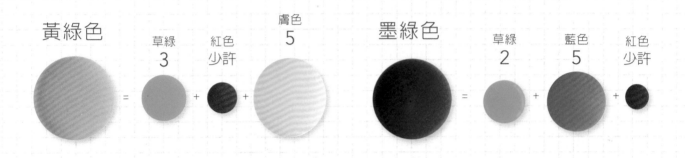

黃綠色 = 草綠 3 + 紅色 少許 + 膚色 5

墨綠色 = 草綠 2 + 藍色 5 + 紅色 少許

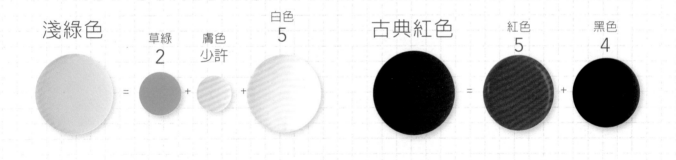

淺綠色 = 草綠 2 + 膚色 少許 + 白色 5

古典紅色 = 紅色 5 + 黑色 4

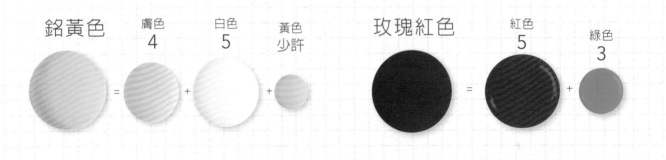

鉻黃色 = 膚色 4 + 白色 5 + 黃色 少許

玫瑰紅色 = 紅色 5 + 綠色 3

深草綠色

膚色 5 + 深綠色 3 + 藍色 2 + 紅色 少許

淺灰綠色

藍色 2 + 黑色 3 + 白色 5 + 綠色 2

貼 心 小 祕 訣

1　調配色土先以少量多次調色為主,避免調色錯誤而產生過多而無法使用的黏土。

2　調過色土的素材黏土,請以保鮮膜包裹,並置於夾鍊袋中,以保存黏土原有的柔軟度。

3　調色色土時,盡量不宜加入過多的黑色,以免造成顏色混濁。

4　在調色過程中,需保持每一次調色的乾淨度,所以保持雙手乾淨相當重要喲!

5　以白膠黏著時不宜過量,以免留下膠痕。

6　完成品需置於通風處待乾,再行組合,以保持作品的完整性。

7　超輕黏土乾硬時間較快,所以調色之數量盡量不宜過多。

8　組合過程中盡量於半乾狀態時組合為宜。

9　因季節的轉化會改變多肉小植物的色調,所以可多嘗試調出不同色調的顏色作為組合,可增加作品的層次感。

10　完成品於噴保護漆時,盡量保持一定的距離,以免留下過多噴膠膠痕。

多肉小植物會因季節轉變而產生不同顏色的姿態變化,
故調色可依個人喜好調整喔!

多媒材製作
OTHER MATERIAL

小布籃

1

麻布與點點布拼接,作成兩片,再將兩片正面相對,車縫三邊。

2

將步驟1翻為正面稍作整理即完成。

仿舊鐵罐

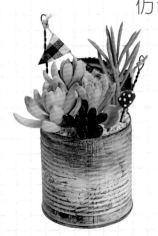

1

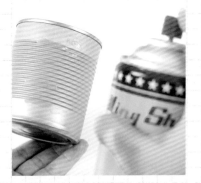

將鐵罐四周以米白色噴漆待乾。

2

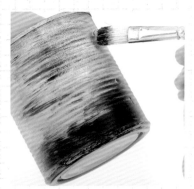

以咖啡色壓克力顏料乾刷作出仿舊質感即完成。

鐵罐可利用玉米罐製作喲!

黏土藤圈

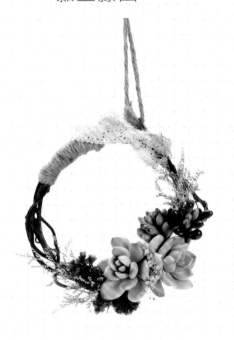

可以黏土自製藤圈，或以市售的木質藤圈製作，效果都很好唷！

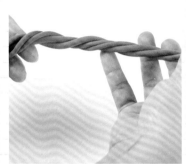

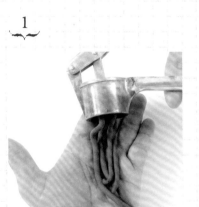

1

以壓髮器壓出數長條黏土。

2

作出麻花狀。

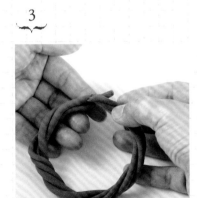

3

圍成一個圈圈。

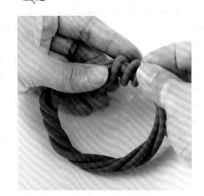

4

調整花圈姿態即完成。

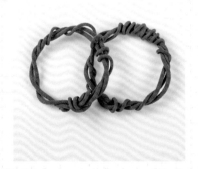

5

完成囉！

鷹爪

作品應用 P.11

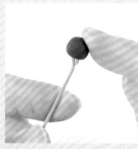

鐵絲前端打彎鉤並搓圓形套入。

2

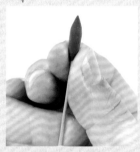

將步驟1黏土搓出微尖形。

3

搓出兩頭尖形。

4

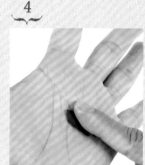

微微壓扁。

5

於中心處微微壓凹。

6

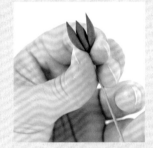

將步驟2添補兩片多肉瓣數。

7

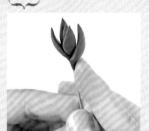

依序於兩瓣之間組合單瓣。

8

依序往下組合瓣數。

9

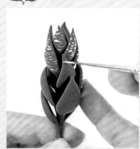

以白色壓克力顏料畫出細線條紋。

黛比

作品應用 P.13

1

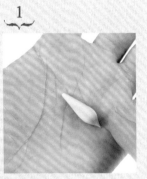

搓出兩頭尖形。

2

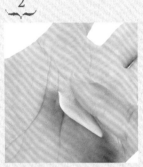

輕微壓扁。

3

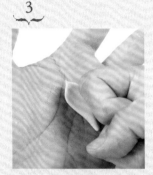

胖端處中心微微壓凹。

4

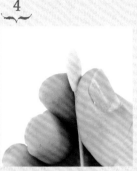

於#18鐵絲前端塑出兩頭尖形。

5

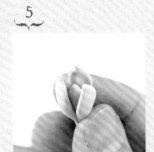

分別組合三瓣。

6

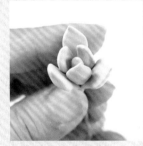

依序往外組合三瓣。

7

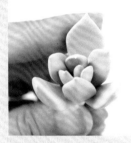

越往外組合多肉瓣數造型越大。

8

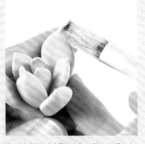

於花瓣外緣以紅色油彩上色。

9

噴上保護漆未乾時撒上粉末式痱子粉即完成。

銘月

作品應用 P.14

1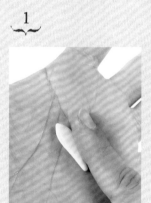

搓出兩頭尖形狀輕微壓扁。

2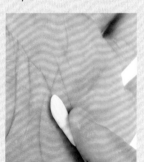

以#26鐵絲沾膠插入。

3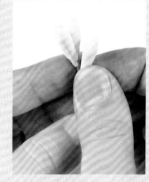

第一層：圍繞中心處組合三瓣。

4

第二層：兩瓣中間再組合一瓣。

5

依序往下組合。

6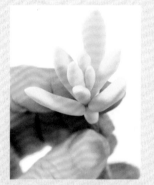

待乾，噴上保護漆即完成。

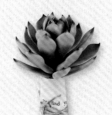

花麗

作品應用 P.16

1

於#18鐵絲前端搓出兩頭尖形。

2

另外搓出一枚棒槌形。

3

並於胖端搓出水滴尖形。

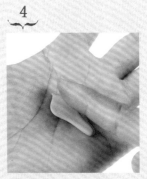

4

輕微壓扁。

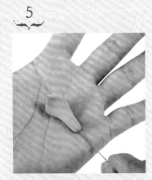

5

前端壓凹後，以#26鐵絲沾膠插入。

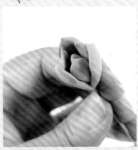

6

以步驟1為中心點依序往外組合三瓣步驟5（約兩層）。

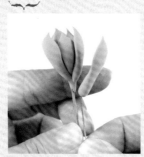

7

第三層後多肉單瓣製作需越來越長。

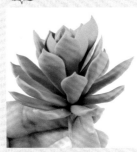

8

可依個人喜好組合多肉層數。

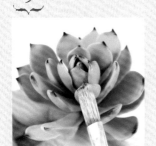

9

於尖端處以紅色油彩上色即完成。

熊童子

作品應用 **P.18**

1. 搓出胖水滴形。

2. 將胖端輕微壓扁。

3. 以工具於胖端壓出凹痕。

4. 將凹痕末端壓扁。

5. 將#26鐵絲沾膠插入。

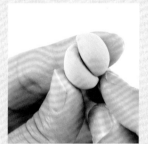

6. 第一層：兩瓣多肉相對黏著。

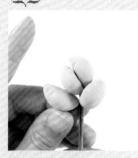

7. 第二層：依序往下組合。

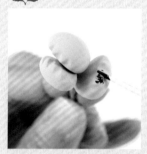

8. 於凹痕處以紅色油彩上色。

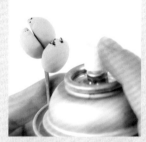

9. 黏土待乾，噴上保護漆。

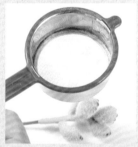

10. 趁保護漆未乾時撒上模型草。

白蔓蓮

作品應用 P.20

1

於#18鐵絲前端黏上些許黏土。

2

另外搓出一枚胖水滴形並壓扁。

3

並於中間處微微壓凹。

4

以步驟1為中心,依順時鐘方向黏貼三瓣。

5

調整花瓣下方。

6

依序往外黏貼瓣數。

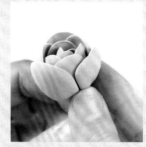

7

每兩瓣中間黏貼單瓣。

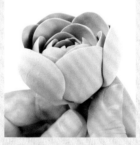

8

可依照個人喜好組合花瓣層數。

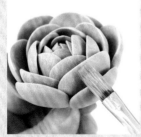

9

於花瓣外緣處以白色油彩上色,待乾即完成。

黑法師

作品應用 P.22

1

搓出兩頭尖長水滴形。

2

輕微壓扁。

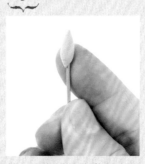

3

將#18鐵絲前端黏上少許黏土。

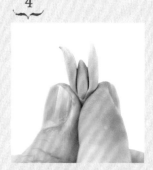

4

兩瓣相對組合。

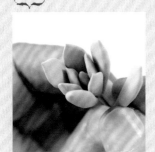

5

依序於兩瓣中間黏貼單瓣多肉（組合約三層）。

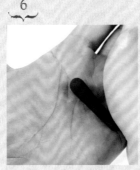

6

搓出胖端長水滴形。

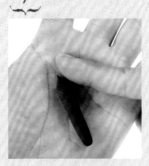

7

另一端搓出尖水滴形。

8

輕微壓扁。

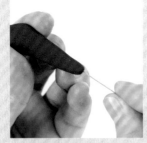

9

將#26鐵絲沾膠插入。

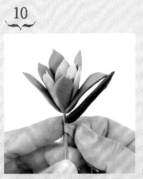

10

於第四層開始組合（可依個人喜好組合層數）。

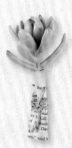

春萌

作品應用 P.24

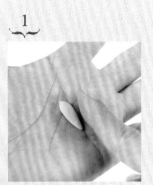

1
搓出小水滴形。

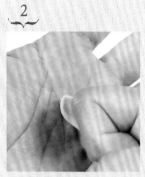

2
於胖端處微微壓凹。

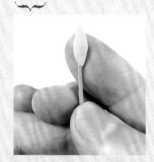

3
於#18鐵絲前端塑出兩頭尖水滴形。

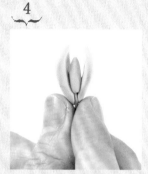

4
第一層：於兩側組合瓣數。

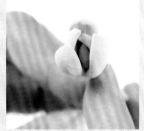

5
第二層：外圍再組合三瓣。

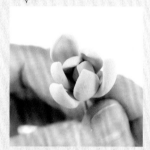

6
第三層：依序組合三瓣。

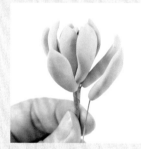

7
依序往下組合。

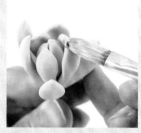

8
花瓣外緣處以紅色油彩上色。

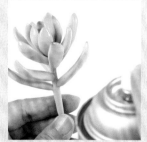

9
待乾，噴上保護漆即完成。

月兔耳

作品應用 P.28

1 搓出兩頭尖形。

2 輕微壓扁。

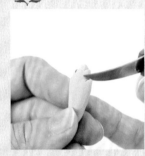

3 以工具在葉緣處壓出凹痕。

4 將步驟3反面並於中心處微微壓凹。

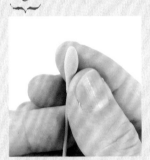

5 將#18鐵絲打彎鉤並黏上些許黏土。

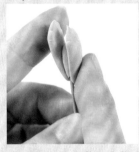

6 第一層：左右黏上步驟4的多肉單瓣。

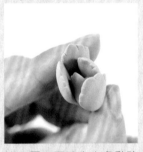

7 第二層：圍繞中心處黏貼上三瓣。

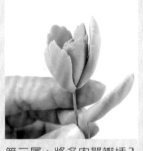

8 第三層：將多肉單瓣插入#26鐵絲作為組合用。

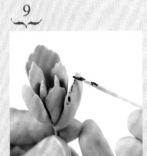

9 在葉緣處以牙籤沾油彩上色。

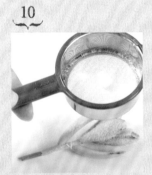

10 噴完保護漆末乾時，以篩子黏著模型草。

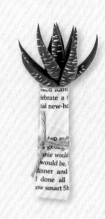

十二之卷

作品應用 P.32

搓出圓形狀。

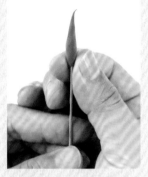

第一層：將步驟1沾膠插入#18鐵絲，並搓出長尖水滴形。

另外搓出兩頭尖長水滴形。

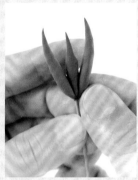

第二層：組合於步驟2左右兩側。

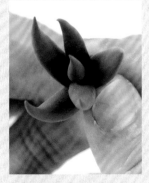

第三層：依序再組合三瓣。

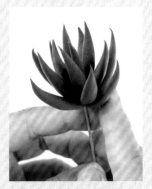

依序往外組合（可依個人喜好組合瓣數）

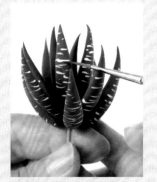

以白色壓克力顏料畫出線條即完成。

福娘

作品應用 P.35

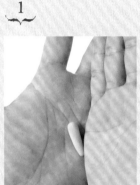

搓出長水滴形。

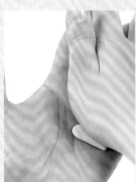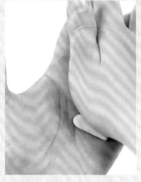

輕輕微壓。

圓端處微壓凹。

取#26鐵絲沾白膠插入。

兩片相對並以花藝膠帶纏緊。

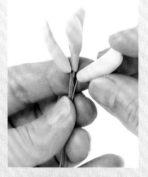

依序往下組合多肉單瓣。

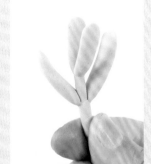

利用補土往下延伸。

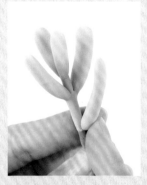

可依個人喜好添補多肉瓣數。

銀波錦

作品應用 P.36

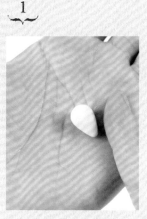

1 搓出胖水滴形。

2 將胖端壓扁。

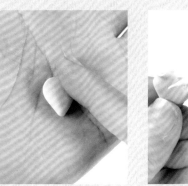

3 以工具輕撥出波浪狀。

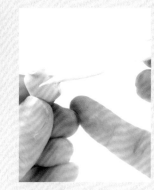

4 取#26鐵絲沾膠插入。

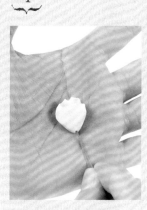

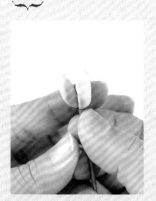

5 第一層：兩瓣相對組合。

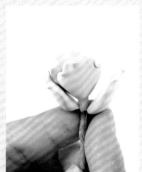

6 第二層：交錯組合。

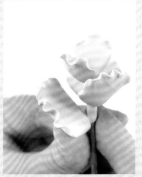
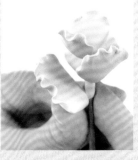

7 第三層：依序往下黏貼組合。

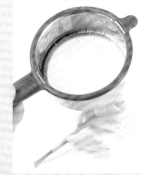

8 噴膠後未乾前撒上粉末狀痱子粉即完成。

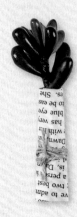

虹之玉

作品應用 P.38

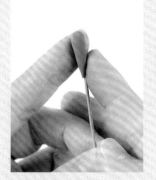

於#18鐵絲前端搓出短水滴形。

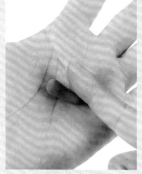

另外搓出微微棒槌形。

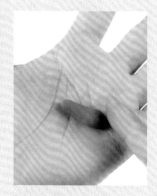

於胖端搓出微尖形。

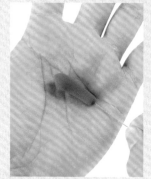

取#26鐵絲沾膠插入。

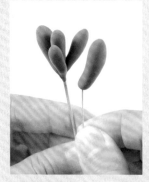

依序組合。

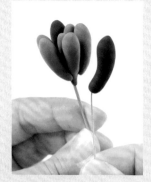

分別組合暗紫紅色。

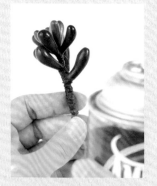

最後噴上保護漆即完成。

大和錦

作品應用 P.40

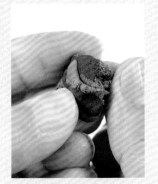

使用墨綠、暗紫紅兩色，
調出不均勻色系。

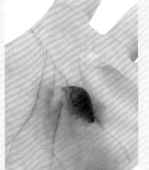

搓出兩頭尖胖水滴形。

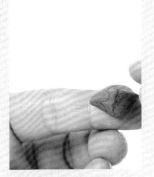

於胖端壓出中心線。

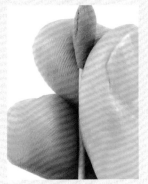

於#18鐵絲前端塑出短水
滴形。

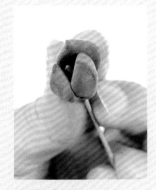

依序組合三瓣。

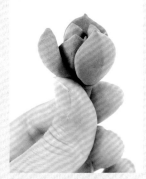

依序往外組合三瓣。

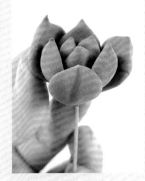

調整其姿態。

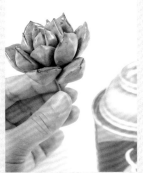

最後噴上保護漆即完成。

玉樹

作品應用 P.42

搓出小水滴形。

第一層：於#18鐵絲前端組合兩片。

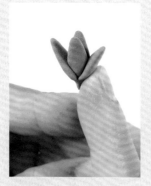
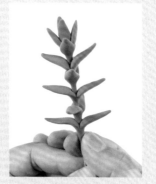

第二層：交錯組合瓣數。

依序往下組合，待乾噴上保護漆即完成。

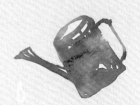

花椿

作品應用 P.44

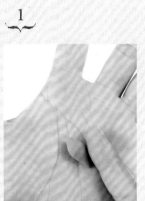
搓出兩頭尖胖水滴形。

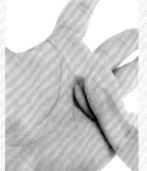
輕微壓扁。

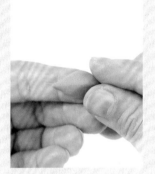
並於中心處微壓出中線。

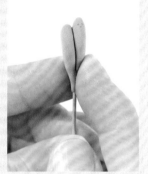
第一層：中心以#18鐵絲前端搓出兩個長水滴形並相靠。

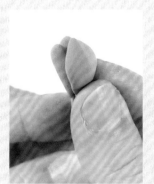
第二層：左右相對組合多肉單瓣。

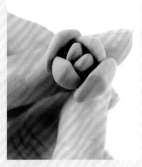
第三層：依序組合瓣數。

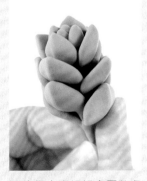
可依個人喜好組合層數多寡。

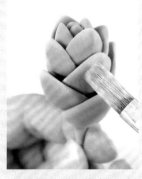
以白色油彩刷於於葉緣處，可增加多肉的明亮度。

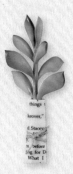

紫蠻刀

作品應用 P.46

1 搓出棒槌形。

2 將圓端搓尖。

3 側邊壓扁呈現刀狀。

4 取#26鐵絲沾白膠插入。

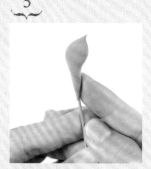

5 調整單瓣姿態。

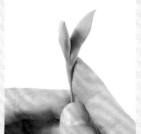

6 兩瓣相靠黏著。

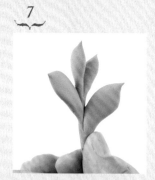

7 依序往下延伸多肉瓣數。

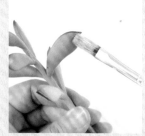

8 葉緣末端以紅色油彩上色。

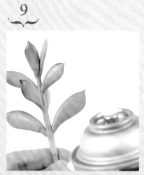

9 黏土待乾,噴上亮光保護漆即完成。

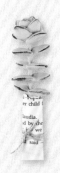

星之王子

作品應用 P.48

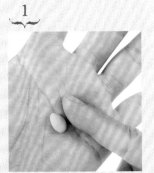

1

搓出胖水滴形。

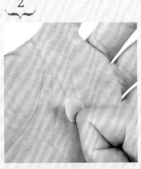

2

胖端處微微壓凹。

3

於#18鐵絲前端組合兩個胖水滴形。

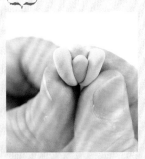

4

交叉十字方式組合。

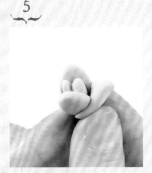

5

依序往下組合。

6

另外搓出兩頭尖水滴形。

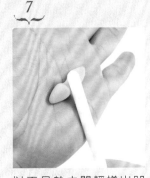

7

以工具於中間輕搓出凹痕。

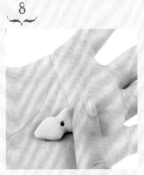

8

以工具於中心壓洞,並於兩邊壓扁。

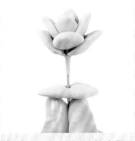

9

將步驟8由下往上與步驟5組合。

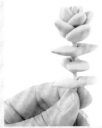

10

依序組合其他瓣。

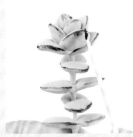

11

於邊緣處以紅色油彩輕微上色即完成。

靜夜

作品應用 P.50

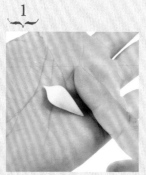

1. 搓出兩頭尖形。

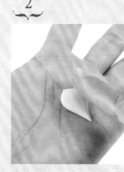

2. 輕微壓扁。

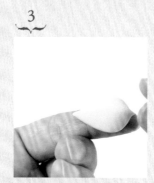

3. 於胖端處輕壓出中線。

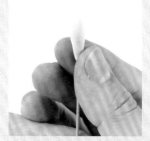

4. 第一層：於#18鐵絲前端搓上兩頭尖狀。

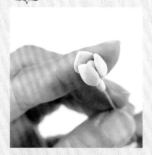

5. 圍繞中心處組合三瓣。

6. 依序兩瓣間組合單瓣。

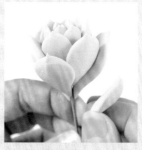

7. 依序往下組合。

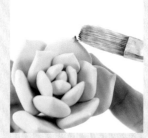

8. 於多肉尖端處以紅色油彩上色。

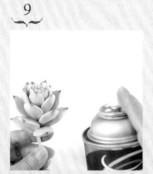

9. 待乾後噴上保護漆即完成。

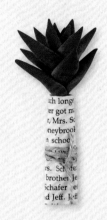

火祭

作品應用 P.52

搓出小水滴形。

將步驟1壓扁。

中心處微微壓凹。

第一層：於#18鐵絲前端黏著兩片相靠的多肉單瓣。

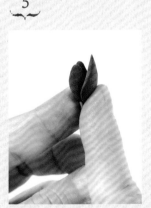
第二層：並於左右兩側依序組合。

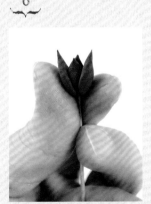
第三層：依序兩兩相對進行組合。

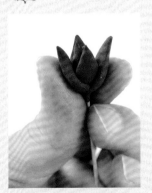
第四層：組合的瓣數依照層數增加會越來越大片。

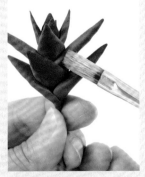
輕微塗上黃色油彩，待乾即完成。

綠之鈴

作品應用 P.55

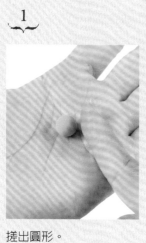

1

搓出圓形。

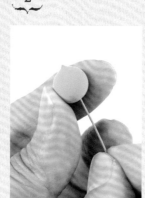

2

以#26鐵絲沾膠插入。

3

微捏出尖端。

4

修剪鐵絲。

5

噴上保護漆待乾。

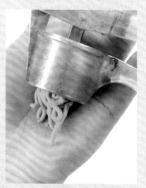

6

以壓髮器壓出數條長條狀。

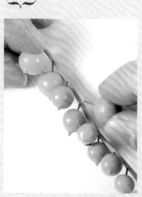

7

將步驟5依序沾膠插入步驟6即完成。

蝴蝶之舞

作品應用 P.55

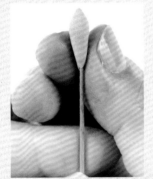

於#18鐵絲前端搓出兩頭尖水滴形。

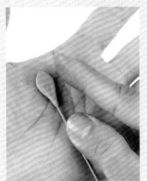

輕微壓扁。

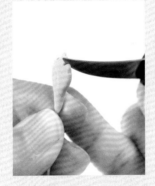

以工具於邊緣處壓出凹痕。

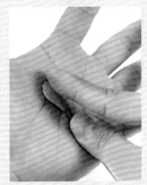

將凹痕處輕微壓薄。

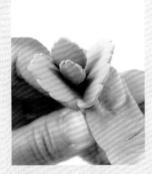

以相對方式作組合。

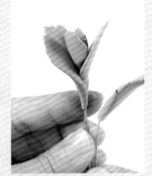

依序往下組合。

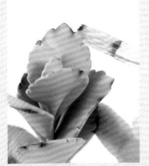

於邊緣凹痕處以紅色油彩上色即完成。

桃美人

作品應用 P.56

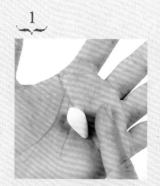
1

搓出胖水滴兩頭尖形。

2

輕微壓扁。

3

胖端處微微壓凹。

4

於#18鐵絲前端塑出胖水
滴形。

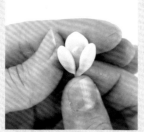
5

第一層：以步驟4為中心
分別組合三瓣。

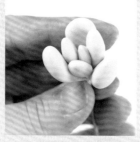
6

第二層：再組合外三瓣。

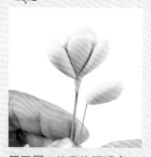
7

第三層：依序往下組合。

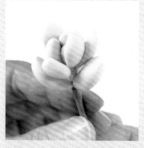
8

組合時以花藝膠帶作為纏
繞。

9

花緣末端以紅色油彩上
色。

10

噴上保護漆未乾時，撒上
粉末式痱子粉即完成。

黃麗

作品應用 P.58

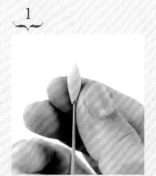

1 於#18鐵絲前端搓出兩頭尖形。

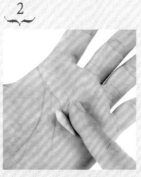

2 另外搓出兩頭尖長水滴形並壓扁。

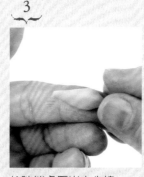

3 於胖端處壓出中心線。

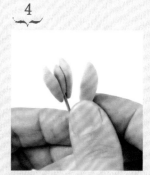

4 第一層：以步驟一為中心組合外三瓣。

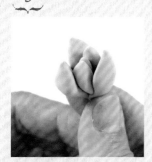

5 第二層：外圍再組合三瓣。

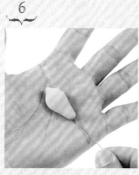

6 將多肉單瓣以#26鐵絲沾白膠插入。

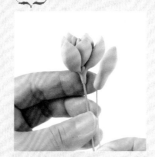

7 第三層：單瓣多肉需架鐵絲作為組合。

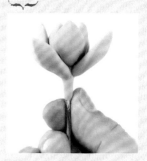

8 補土往下作延伸。

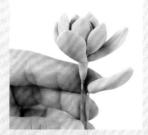

9 依序往下組合瓣數。

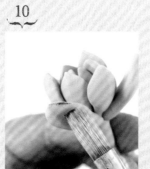

10 花緣邊以紅色油彩上色。

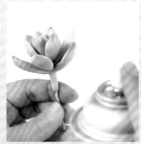

11 最後噴上保護漆即完成。

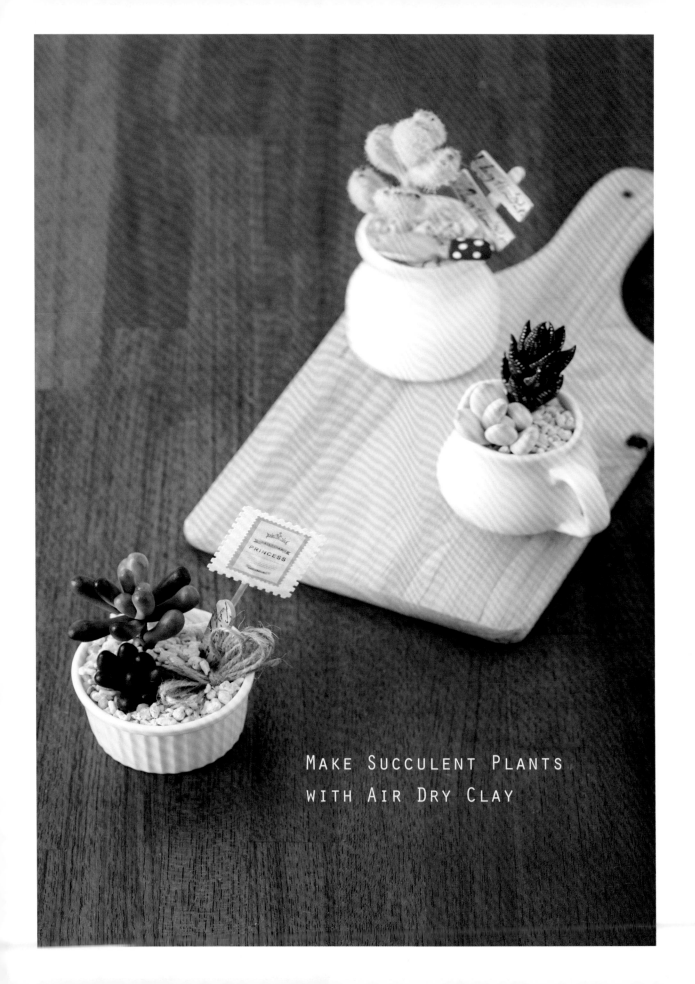

MAKE SUCCULENT PLANTS
WITH AIR DRY CLAY

不澆水！

黏土作的喲！ 超可愛
多肉植物小花園

仿舊雜貨 × 人氣配色 × 手作綠意——
懶人在家也能作の經典款多肉植物黏土 BEST.25

趣・手藝 **39**

作　　　者／蔡青芬
插　　　畫／蔡青芬
發　行　人／詹慶和
總　編　輯／蔡麗玲
執　行　編　輯／黃璟安
編　　　輯／蔡毓玲・劉蕙寧・陳姿伶・白宜平・李佳穎
執　行　美　編／李盈儀
美　術　編　輯／陳麗娜・周盈汝・翟秀美
攝　　　影／數位美學・賴光煜
出　版　者／Elegant-Boutique 新手作
發　行　者／悅智文化事業有限公司
郵政劃撥帳號／19452608
戶　　　名／悅智文化事業有限公司
地　　　址／新北市板橋區板新路 206 號 3 樓
網　　　址／www.elegantbooks.com.tw
電　子　信　箱／elegant.books@msa.hinet.net
電　　　話／(02)8952-4078
傳　　　真／(02)8952-4084

2014 年 9 月初版一刷　定價 350 元

經銷／高見文化行銷股份有限公司
地址／新北市樹林區佳園路二段 70-1 號
電話／0800-055-365　　傳真／(02)2668-6220

國家圖書館出版品預行編目資料

不澆水！黏土作的喲！超可愛多肉植物小花園
：仿舊雜貨 x 人氣配色 x 手作綠意：懶人在家
也能作の經典款多肉植物黏土 BEST.25 / 蔡青
芬著 . -- 初版 . -- 新北市：新手作出版：悅智文
化發行，2014.09　面；　公分 . -- (趣 . 手藝；
39)
ISBN 978-986-5905-70-5(平裝)
1. 泥工遊玩 2. 黏土 3. 多肉植物
999.6　　　　　　　　　　　103015868

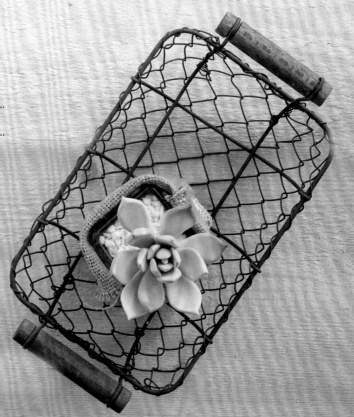

Bonjour！

拉起迷你登機箱，
出走到陌生的城市。
夢想中的時尚花都──
巴黎，就在眼前。

在香榭大道的露天咖啡座，
點一杯濃郁的拿鐵配上甜點，
在瀰漫著薰衣草香氣的巷弄小店，
與可愛的小雜貨們消磨一個下午……

本書收錄５０款以上
超人氣的法式可愛黏土，
手作控，準備好了嗎？
帶著你的少女心，
來個浪漫的法式黏土小旅行吧！

Bonjour！可愛喲！

超簡單巴黎風黏土小旅行：
旅行 × 甜點 × 娃娃 × 雜貨——
女孩最愛の造型黏土 BOOK

蔡青芬 @ 著‧全彩 104 頁‧定價 320 元

趣・手藝 07

剪紙x創意x旅行！
剪剪貼貼看世界！154款世界旅
行風格剪紙圖案集
Iwami Kai◎著
定價280元

趣・手藝 08

動物・雜貨・童話故事：80款一
定要擁有的童話風繡片圖案集—
用不織布來作超可愛的刺繡吧！
Shimazukaori◎著
定價280元

趣・手藝 09

刻刻！蓋蓋！一次學會700個超
人氣橡皮章圖案
naco◎著
定價280元

趣・手藝 10

女孩的微幸福，花の手作——
39枚零碼布作の布花飾品
BOUTIQUE-SHA◎著
定價280元

趣・手藝 11

3.5cm×4cm×5cm甜點變身！
大家都愛的馬卡龍吊飾
BOUTIQUE-SHA◎著
定價280元

趣・手藝 12

超圖解！手捏族初學
毛根迷你動物の26堂基礎課
異想熊・KIM◎著
定價300元

趣・手藝 13

動手作好好玩の56款寶貝的玩
具：不織布×瓦楞紙×零碼布：
生活素材大變身！
BOUTIQUE-SHA◎著
定價280元

趣・手藝 14

隨手可摺紙雜貨：75招超便利回
收紙應用提案
BOUTIQUE-SHA◎著
定價280元

趣・手藝 15

超萌手作！歡迎光臨黏土動物園
挑戰可愛極限の居家實用小物65
款
幸福豆手創館（胡瑞娟 Regin）◎著
定價280元

趣・手藝 16

166枚好紙系×超簡單創意剪紙
圖案集：摺！剪！開！完美剪紙3
Steps
室岡昭子◎著
定價280元

趣・手藝 17

可愛又華麗的俄羅斯娃娃&動物
玩偶：繪本風の不織布創作
北向邦子◎著
定價280元

趣・手藝 18

玩不織布扮家家酒！——在家自
己作12間超人氣甜點屋&西賀廳
&壽司店的50道美味料理
BOUTIQUE-SHA◎著
定價280元

趣・手藝 19

文具控最愛的手工立體卡片
超簡單！看圓就會作！收福不打
烊！萬用卡×生日卡×節慶卡自
己一手搞定！
鈴木孝美◎著
定價280元

趣・手藝 20

初學者ok啦！一起來作36隻超
萌の串珠小鳥
市川ナヲミ◎著
定價280元

趣・手藝 21

超有雜貨FU！文具控&手作迷一
看就想刻のとみこ橡皮章
創意明信片×包裝小物×雜貨風袋物
とみこはん◎著
定價280元

趣・手藝 22

剪+貼+繡！88款不織布の季節
布置小物
BOUTIQUE-SHA◎著
定價280元

趣・手藝 23

Bonjour！可愛喲！超簡單巴黎
風黏土小旅行：
旅行×甜點×娃娃×雜貨——
女孩最愛的造型黏土BOOK
蔡青芬◎著
定價320元

趣・手藝 24

macaron可愛進化！
布作x刺繡・手作56款超人氣花
式馬卡龍吊飾
BOUTIQUE-SHA◎著
定價280元

趣・手藝 25

「布」一樣的可愛！26個牛奶盒作的布盒
完美收納紙膠帶＆桌上小物
BOUTIQUE-SHA◎著
定價280元

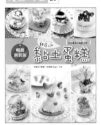

趣・手藝 26

So yummy!甜在心黏土蛋糕揉
一揉、搓一搓，我也是甜心糕點
大師！（暢銷新裝版）
幸福豆手創館（胡瑞娟 Regin）◎著
定價280元

趣・手藝 27

紙の創意！一起來作75道簡單
又好玩の摺紙甜點x料理
BOUTIQUE-SHA◎著
定價280元

趣・手藝 28

活用度100%！500枚橡皮章日
日刻
BOUTIQUE-SHA◎著
定價280元

趣・手藝 29

nap' s小可愛手作帖：小玩皮！
雜貨控の手縫皮革小物
長崎優子◎著
定價280元

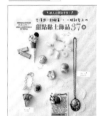

趣・手藝 30

該人の夢幻手作！光澤威x超擬
真・一眼就愛上の甜點黏土飾品
37款
河出書房新社編輯部◎著
定價300元

趣・手藝 31

心意・造型・色彩all in one
一次學會緞帶x紙張の包裝設計
24招！
長谷良子◎著
定價300元

趣・手藝 32

聖上女孩の優雅＆浪漫
天然石x珍珠の結編飾品設計69
款
日本ヴォーグ社◎著
定價280元

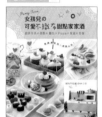

趣・手藝 33

Party Time！
女孩兒の可愛不織布甜點家
家酒：廚房用具x甜點x麵包x
Pizza x鍪盒x套餐
BOUTIQUE-SHA◎著
定價280元

趣・手藝 34

動動手指就OK！三秒鐘・愛上
62枚可愛の摺紙小物
BOUTIQUE-SHA◎著
定價280元

趣・手藝 35

簡單好縫大成功！一次學會65件
超可愛皮小物x實用長夾
金澤明美◎著
定價320元

趣・手藝 36

超好玩＆超益智！
趣味摺紙大全集一完整收錄157
件超人氣摺紙動物x紙玩具
主婦之友社◎授權
定價380元

趣・手藝 37

大日子x小手作！
365天都能送の祝福系手作黏土
禮物提案FUN送BEST.60
幸福豆手創館（胡瑞娟 Regin）
師生合著
定價320元

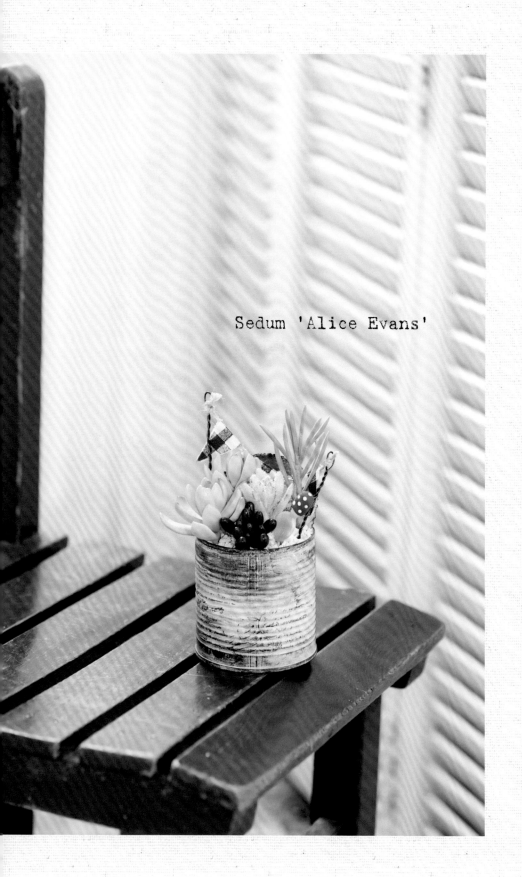

Sedum 'Alice Evans'

Sedum adolphii

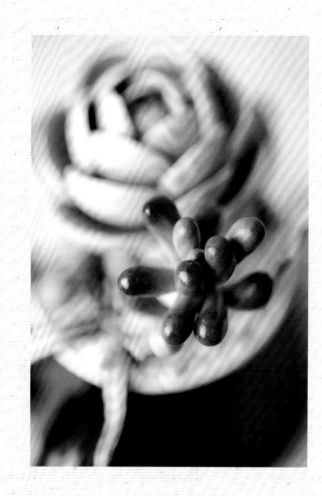

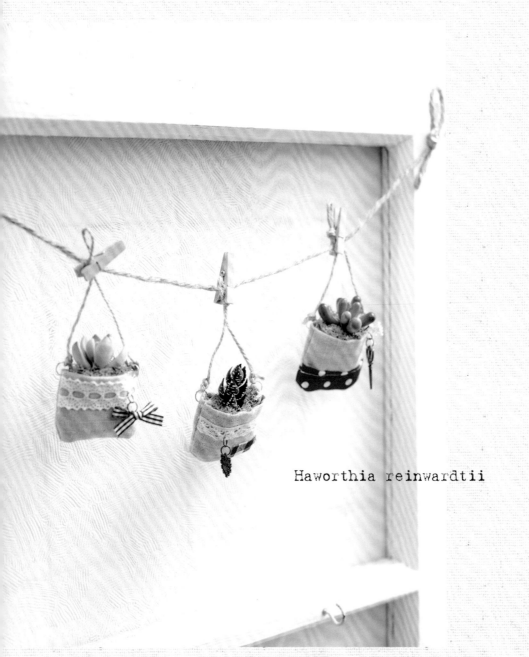

Haworthia reinwardtii